了文 主编

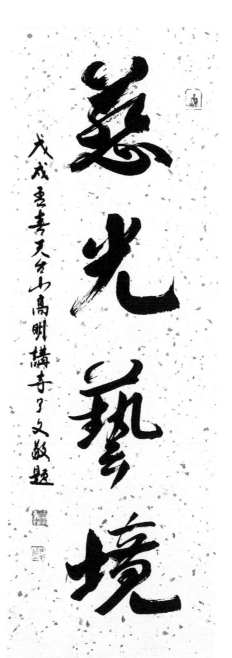

慈光藝境

戊戌春暮天台山高明講寺了文敬題

海上小刀会始终心要篆刻作品集

上海书画出版社

海上小刀会雅集纪略

沪渎乃近代印学之渊薮，自清代道光开埠百余载，若辛谷、缶庐、叔孺、福庵、楚生、巨来诸翁，各领风骚，称雄印林，彬彬乎极一时之盛。前贤俱往，然流风余韵，犹使后来之彦闻风而起，霑其膏泽，已非一日。今有海上印人陈建华、孙佩荣、黄连萍、张铭、杨祖柏、张炜羽、夏宇、李滔诸君，声气相投，锐意篆刻，覃思穷研，时相切磋。值乙未仲冬十七日，同游春申豫园，赏伯年、尹默之名迹，览馆阁、叠石之奇胜。乃效前人结社之雅，创『小刀会』。小刀者，方寸铁之谓也。今同人操刀向石，共舒其志。扬海派之纛旗，缵印学之绪业，实吾辈之夙愿也。二〇一五年十二月廿八日鸿一谨记

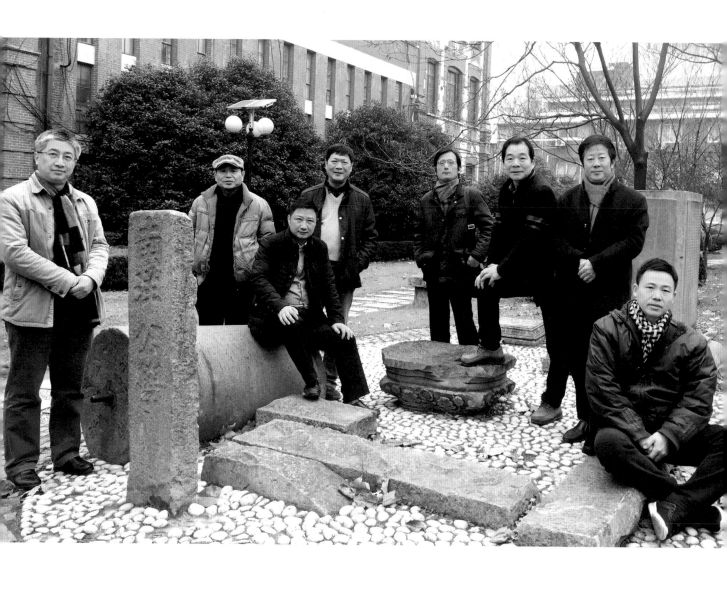

海上小刀会合影

从左至右：张炜羽、孙佩荣、夏宇、陈建华、张铭、黄连萍、杨祖柏、李滔

前 言

唐代天台宗九祖荆溪湛然大师，显扬宗义，以身诲人，生平撰述宏富。《始终心要》是大师从天台《法华文句》《法华玄义》《摩诃止观》三大部中摄取自行因果与解行修证要义，以简单扼要的文字提纲来论述，流传已久。至民国间，天台宗四十三祖谛闲大师著有《始终心要注解》一卷，后静修、谈虚法师又分别撰有《义疏》《义记》，心要之义，广为天台宗学子所重。

丁酉初夏，契友天易与海上小刀会诸君有天台之游，相共赏石品茗，谈艺论道，其乐融融。但不觉暮鼓山沉，金乌西坠，辞别之际，复有来日金石之约。令人欣喜的是，仅越半载，海上小刀会已毕数月之功，以吾宗天台湛然大师《始终心要》为文，撷诸佳石，逐句篆刻，共得妙品六十有四。染以丹泥，拓之素笺，开合变化，远离流俗，心要精义，俱在神斤刀笔之间，亦足为修心养正之助，其意善矣。希大师有灵，或尚为之开卷流连，欢喜无量。

吾粗涉篆籀，安敢置喙。今嘉其鸿志，与佛有缘，松窗焚香，观诸佳刻，如入山阴道上，令人目不暇接，摩挲终日，手不忍释。小刀会诸君，笃学好古，恂恂儒雅，多出海上印坛名师豆庐、楚三先生之门。所作各探灵苗，不同俗常。古人有谓篆刻者："摹印所贵，雅正而已。雅则无拙滞鄙俗之形；正则无巧媚倾攲之习。"复观《心要》组印，若五百尊者，神态各异，威仪可法，也为八子心迹所依，精神所存者。诸印天机所至，自臻神妙，已深得雅正之旨。

海上小刀会循年齿之先后，厌职衔之尊卑，不设会长、理事。八子契若金兰，同心同行，时以汲古为娱。自成立伊始，已在上海交大、复旦等高等学府举办篆刻艺术展览，备受业界瞩目。复得印坛名宿首肯，于沪上首届篆刻艺术展等大型展事中连获佳绩，再上层楼，可喜可贺！小刀会善用微信等新媒体，已发布《太和养道》《道德经》《论语》《半山梅缘》《社会主义核心价值观》《新春贺岁》《经典古语》《笃志》《庄子·养生主》《文玩印象》《文心雕龙》《孟子名言》等主题印展达十余次，影响甚巨。小刀会为阐扬印学，不遗余力。每于展览之际，特设篆刻讲座与创作演示，或解惑答疑，或操刀墨拓，冀为有志于此道初学者行远登高之助，诚可感也。此与时下徒以炫奇贾名、逐利徇俗之辈，何啻天壤！

今夏天台高明讲寺悟明长老与海上小刀会将联办"慈光艺境"书法篆刻展，并索为一言，吾欣然应诺。湛然大师《始终心要》勒于金石，垂于无穷，得未曾有。般若与雅制俱存，诚不朽之盛事矣。又闻海上小刀会乐以印会友，天台展后将携《心要》诸刻作齐鲁之行。吾乐观其成，为其壮行。《易经》曰："二人同心，其利断金"，况小刀会有八子乎？

了文

戊戌二月于天台

目　录

海上小刀会艺术大事记

后　记

始终心要

夫三谛者

天然之性德也

中谛者

统一切法

真谛者

泯一切法

俗谛者

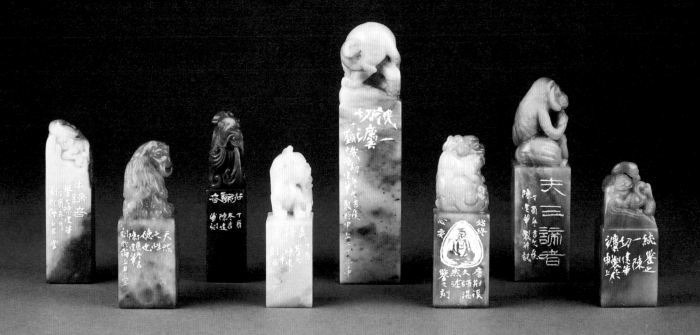

陈建华

1955年生于上海，祖籍江苏无锡。字鉴之。

作品获1991年西泠印社第二届全国篆刻作品评展优秀奖、2017年上海首届篆刻艺术展提名奖。入展1987年现代国际临书大展、1988年全国首届篆刻艺术展、1992年中日篆刻交流展、1994年中韩书法交流展、西泠印社第三届全国篆刻作品评展、全国第七届中青年书法篆刻展览、1999年上海市书法篆刻系列大展、2001年新世纪首届上海市书法篆刻展、2003年"走向当代"上海市书法篆刻大展、2005年"借古开今——临摹与创作"上海书法篆刻大展、上海·河南书法篆刻交流展、2006年西泠印社第六届篆刻艺术评展、2007年海派书法晋京展、2011年不朽的丰碑——庆祝中国共产党成立九十周年上海书法篆刻展、辛亥革命一百周年纪念展等。篆刻作品入编《临摹与创作——上海市中青年书法篆刻作品集》《孙中山名号名句印谱》。传略入编《中国印学年鉴》《上海书画家名典》等。

现为上海市书法家协会会员、上海海上印社社员、海上小刀会成员。

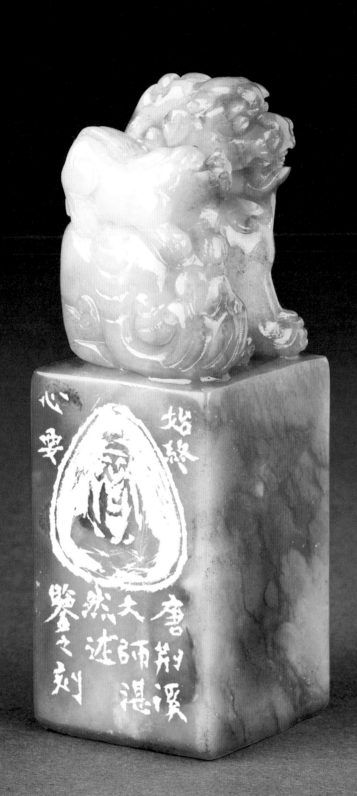

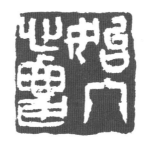

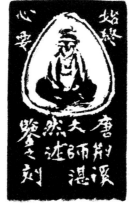

始终心要

边款：始终心要（佛造像）。唐荆溪大师湛然述，鉴之刻。

尺寸：3.5cm×3.3cm×9.8cm

印材：老挝石

时间：2017年12月

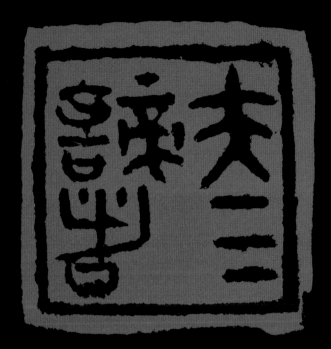

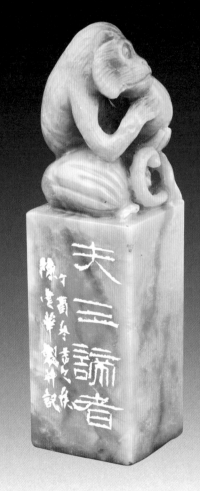

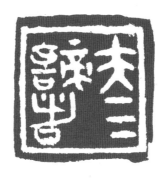

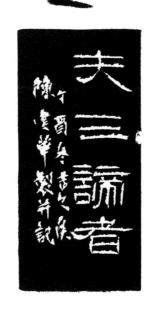

夫三谛者

边款：夫三谛者。丁酉冬吉之候，陈建华制并记。

尺寸：3.5cm×3.4cm×12.5cm

印材：老挝石

时间：2017年12月

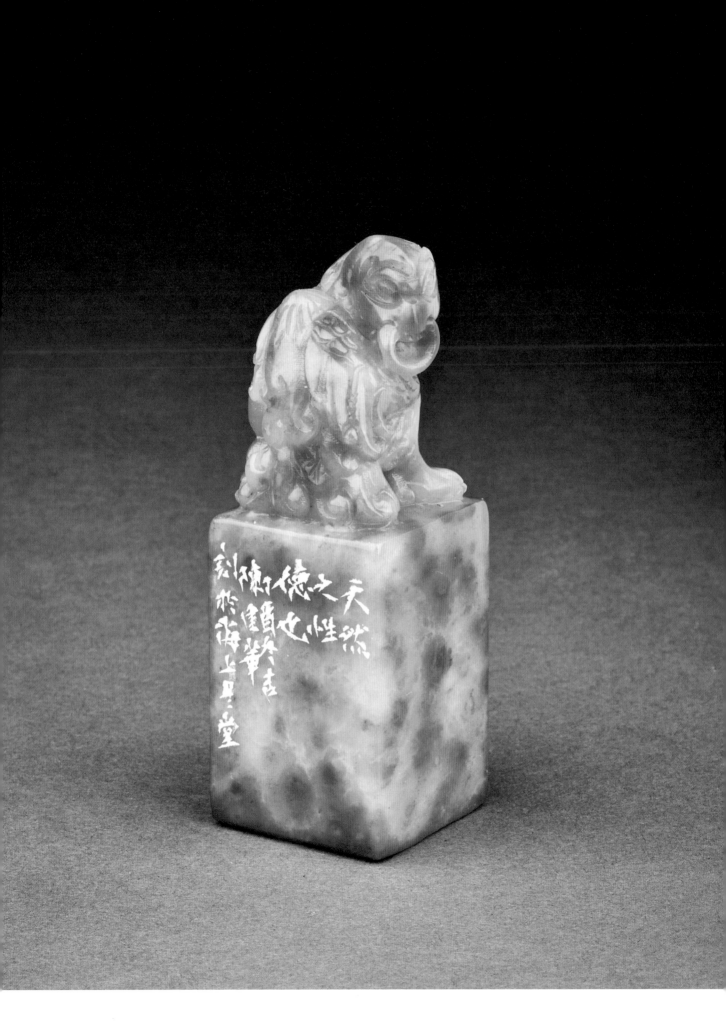

天然之性德也

边款：天然之性德也。丁酉冬吉，陈建华刻于海上丑丑堂。

尺寸：3.4cm×3.4cm×9.6cm

印材：老挝石

时间：2017年12月

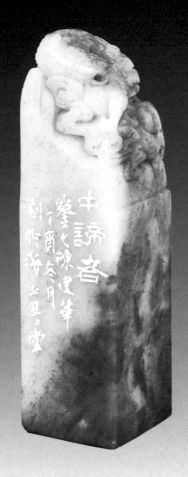

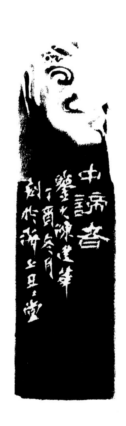

中谛者

边款：中谛者。鉴之陈建华，丁酉冬月刻于海上丑丑堂。

尺寸：2.8cm×2.8cm×9.9cm

印材：老挝石

时间：2017年12月

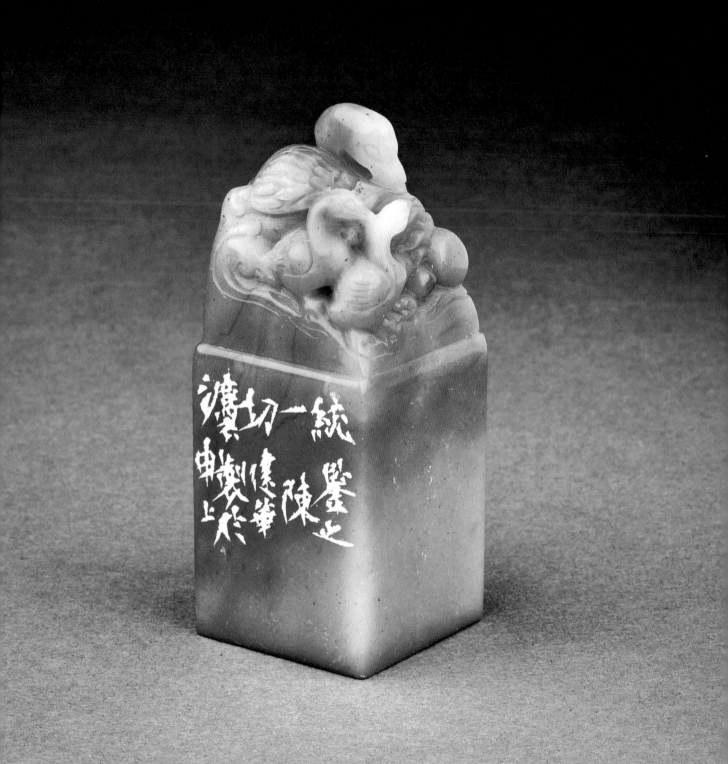

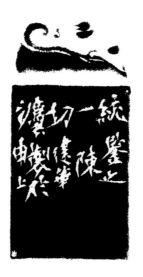

统一切法

边款：统一切法。鉴之陈建华制于申上。

尺寸：3.3cm×3.3cm×8.4cm

印材：老挝石

时间：2017年12月

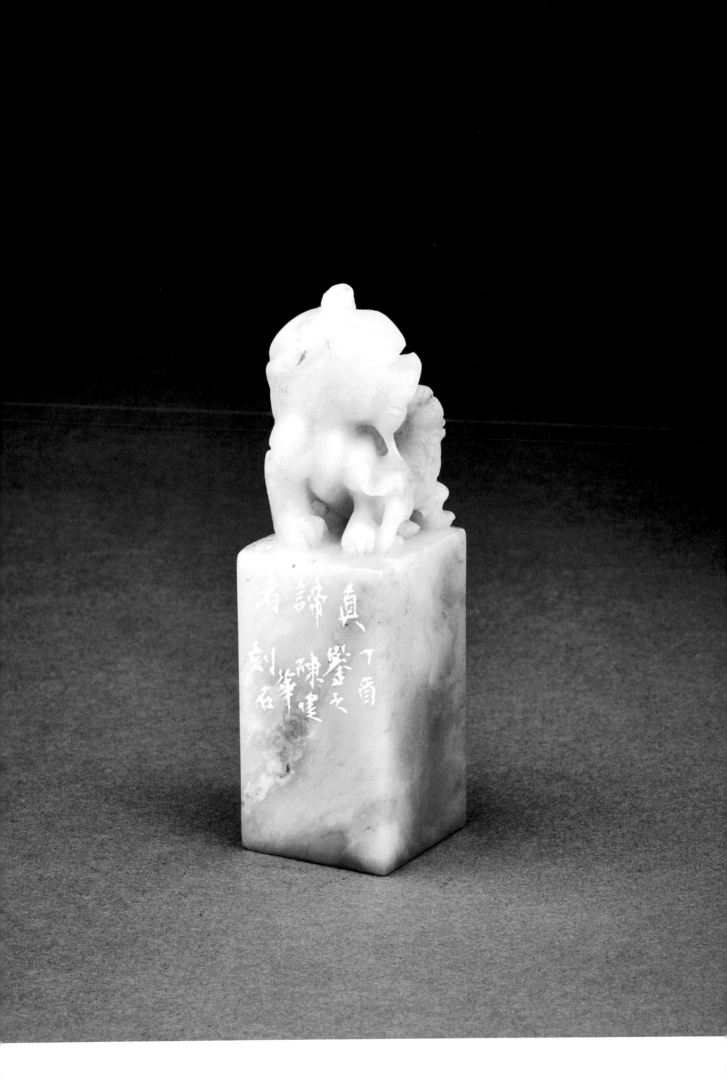

真谛者

边款：真谛者。丁酉，鉴之陈建华刻石。

尺寸：2.3cm×2.3cm×9.4cm

印材：老挝石

时间：2017年12月

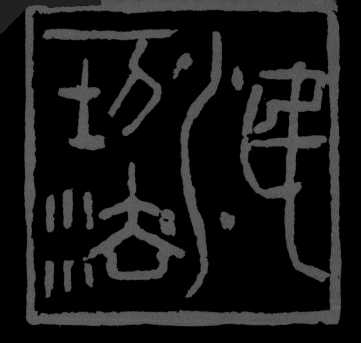

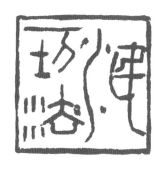

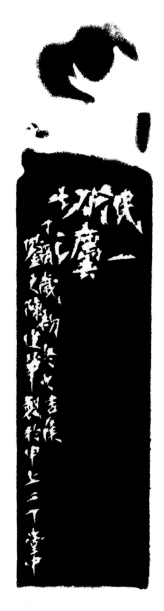

泯一切法

边款：泯一切法。丁酉岁初冬之吉候，鉴之陈建华制于申上二丁堂中。

尺寸：3.8cm×3.8cm×16.0cm

印材：老挝石

时间：2017年12月

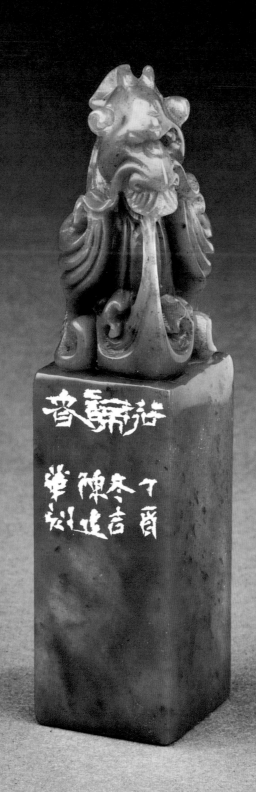

俗谛者

边款：俗谛者。丁酉冬吉，陈建华刻。

尺寸：2.4cm×2.4cm×10.5cm

印材：老挝石

时间：2017年12月

立一切法

举一即三

非前后也

含生本具

非造作之所得也

悲夫秘藏不显

盖三惑之所覆也

故无明翳乎法性

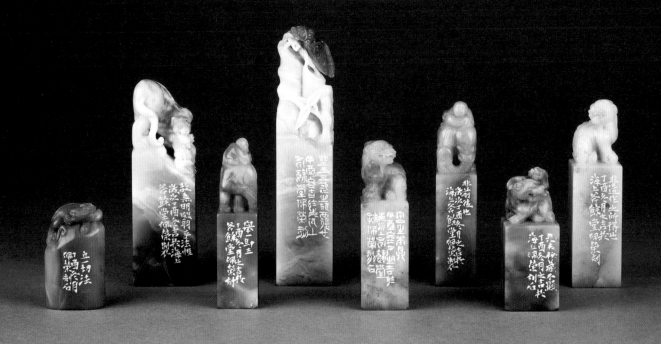

孙佩荣

1957年生于上海。斋号斧馀堂。

自幼酷爱金石书画与诗文。师承韩天衡、王宽鹏、刘小晴诸先生，研习篆刻与书法。作品曾获1987年上海市第二届青少年书法大赛二等奖、1988年全国花山杯书法篆刻大赛一等奖、1989年全国名优企业职工书法艺术大赛佳作奖、上海市长江杯书法篆刻大赛二等奖、2012年全国首届国粹杯书法篆刻大赛二等奖、2013年上海市民艺术大赛百强榜、2017年上海市首届篆刻艺术展优秀奖。入展全国第四届书法篆刻展，全国第二届篆刻艺术展，西泠印社第二、四、五、六、七届全国篆刻作品评展，西泠印社首届国际篆刻书法作品大展，迎千禧上海书法篆刻大展，"走向当代"上海市书法篆刻大展，西泠印社首届国际艺术节首届中国印大展，第二届中国书法兰亭奖艺术奖，海派书法晋京展，辛亥革命一百周年纪念展，上海市第七、八届书法篆刻展等。出版有《印坛点将·孙佩荣》。

现为中国书法家协会会员、上海市书法家协会会员、上海市诗词学会会员、上海市杨浦区政协委员、上海市杨浦区书法家协会副主席、杨浦画院画师、海上小刀会成员。

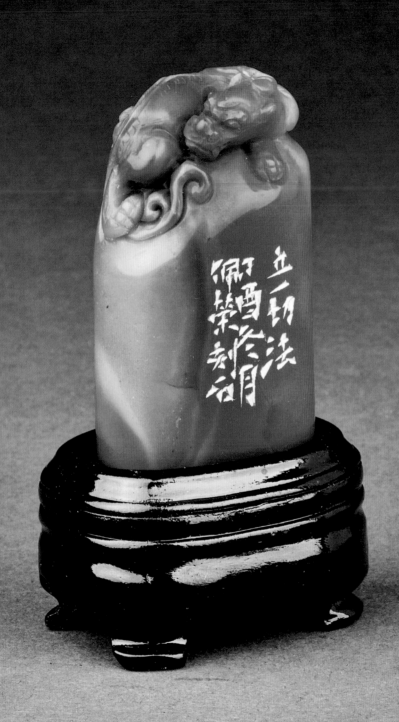

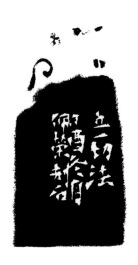

立一切法

边款：立一切法。丁酉冬月，佩荣刻石。

尺寸：3.3cm × 2.4cm × 6.3cm

印材：老挝石

时间：2017年12月

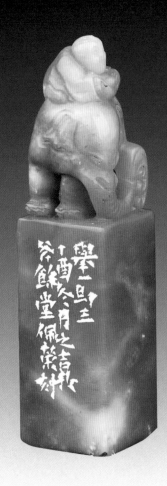

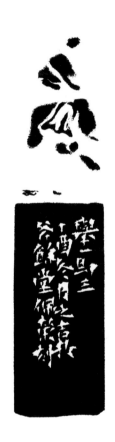

举一即三

边款：举一即三。丁酉冬月之吉于斧馀堂，佩荣刻。

尺寸：2.5cm×2.5cm×10.2cm

印材：老挝石

时间：2017年12月

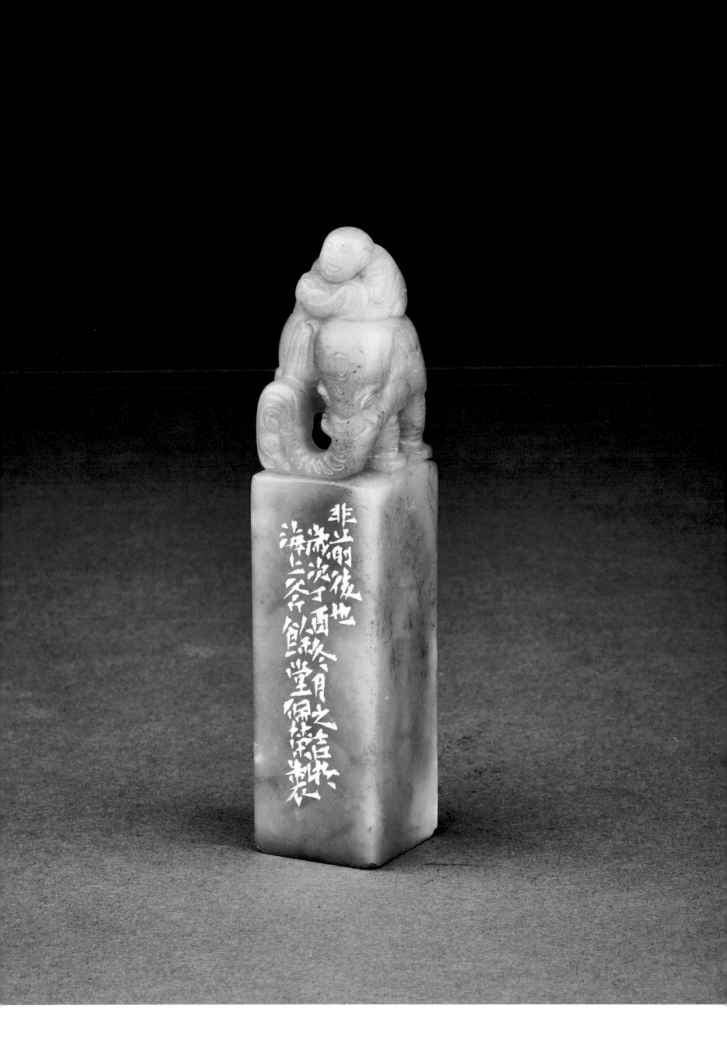

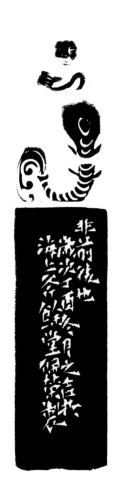

非前后也

边款：非前后也。岁次丁酉冬月之吉于海上斧馀堂，佩荣制。

尺寸：2.6cm × 2.6cm × 11.5cm

印材：老挝石

时间：2017年12月

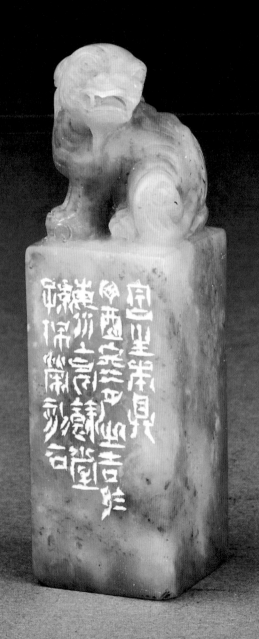

含生本具

边款：含生本具。丁酉冬月之吉于海上斧馀堂，孙佩荣刻石。

尺寸：2.9cm×2.9cm×10.1cm

印材：老挝石

时间：2017年12月

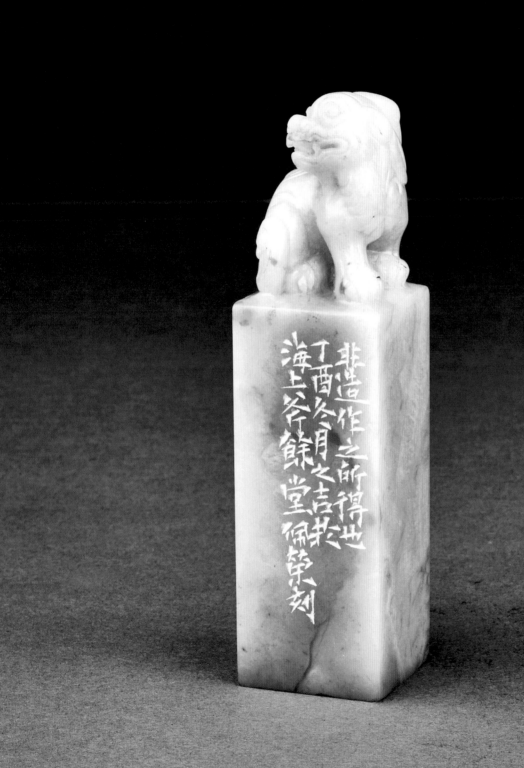

非造作之所得世
丁酉冬月之吉状
海上谷餘堂佩篁刻

非造作之所得也

边款：非造作之所得也。丁酉冬月之吉于海上斧馀堂，佩荣刻。

尺寸：3.1cm × 3.1cm × 11.7cm

印材：老挝石

时间：2017年12月

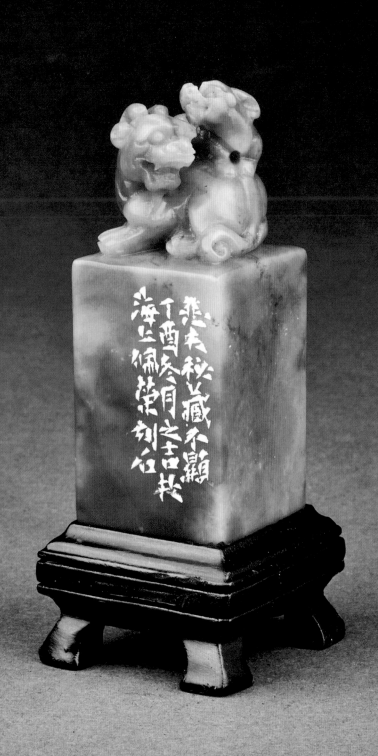

悲夫秘藏不显

边款：悲夫秘藏不显。丁酉冬月之吉于海上，佩荣刻石。

尺寸：3.3cm×3.3cm×8.5cm

印材：老挝石

时间：2017年12月

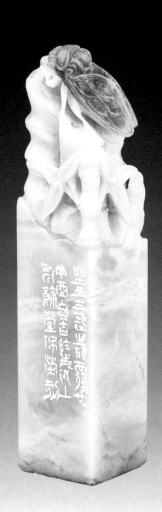

慈光艺境 —— 海上小刀会始终心要篆刻作品集　孙佩荣

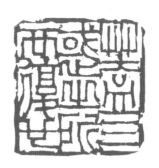

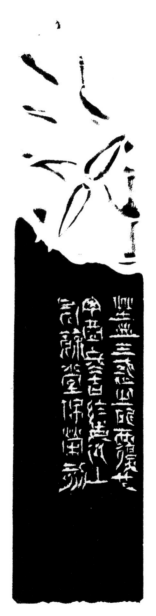

盖三惑之所覆也

边款：盖三惑之所覆也。丁酉冬吉于海上斧馀堂，佩荣刻。

尺寸：3.6cm×3.6cm×16.4cm

印材：老挝石

时间：2017年12月

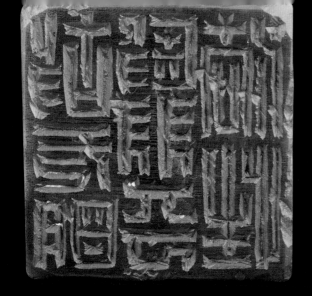

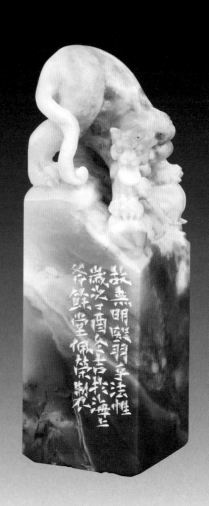

故無明殼羽平法性
歲次丁酉冬吉杖於海上
余齋堂佩蘭篆製

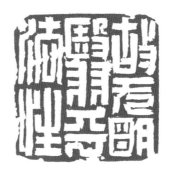

故无明翳乎法性

边款：故无明翳乎法性。岁次丁酉冬吉于海上斧馀堂，佩荣制。

尺寸：4.0cm×4.0cm×12.8cm

印材：老挝石

时间：2017年12月

尘沙障乎化导

见思阻乎空寂

然兹三惑

乃体上之虚妄也

于是大觉慈尊

喟然叹曰

真如界内

绝生佛之假名

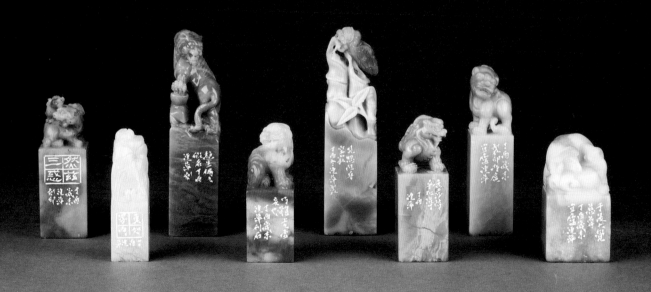

黄连萍

1958年1月生于上海。字少疾，号池博、醒石、宜庐，别署九足斋、闻喜阁。高级政工师。1992年6月随上海书法家代表团出访日本进行艺术交流，2012年10月随中国艺术家代表团出访韩国。

作品曾获全国第二届中青年书法篆刻展览一等奖，全国第六、七届书法篆刻展全国奖，西泠印社第三、四届全国篆刻作品评展优秀奖，全国第五届中青年书法篆刻展览优秀奖，全国第四届书法篆刻展二等奖，全国第六届中青年书法篆刻展览提名奖，首届中国书法兰亭奖。1999年获中国文联"全国优秀青年文艺家"称号，2007年获上海首届"五一文化奖"。著有《3500常用字五体小字典》《黄连萍书法篆刻作品集》。

现为中国书法家协会会员，西泠印社社员，上海市书法家协会理事、篆刻委员会副主任，宝灵印社社长，海上小刀会成员。

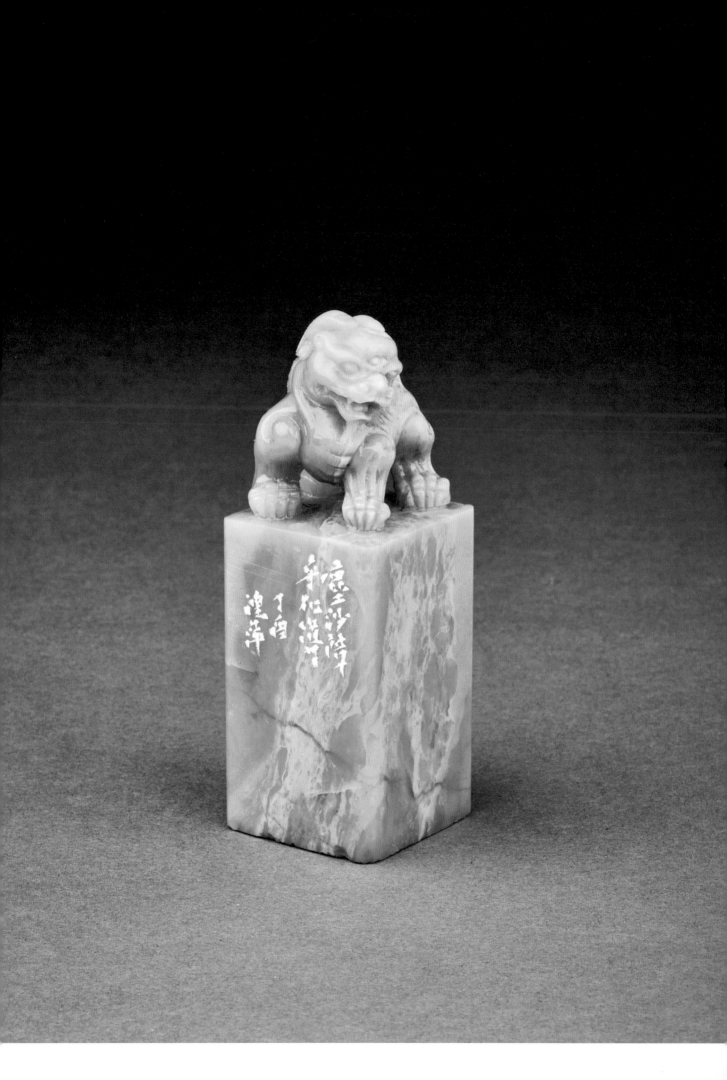

尘沙障乎化导

边款：尘沙障乎化导。丁酉，连萍。

尺寸：3.2cm × 3.2cm × 9.0cm

印材：老挝石

时间：2017年12月

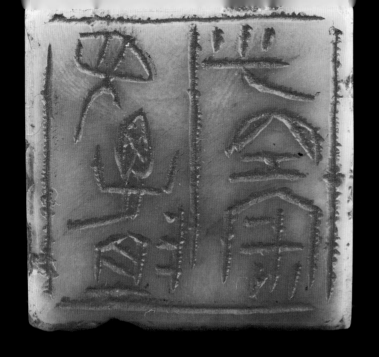

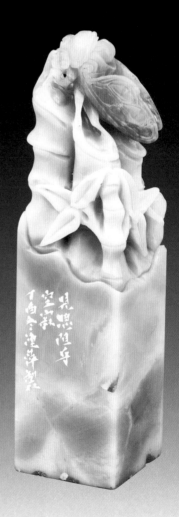

见思阻乎空寂

边款：见思阻乎空寂。丁酉冬，连萍制。

尺寸：3.5cm×3.5cm×13.5cm

印材：老挝石

时间：2017年12月

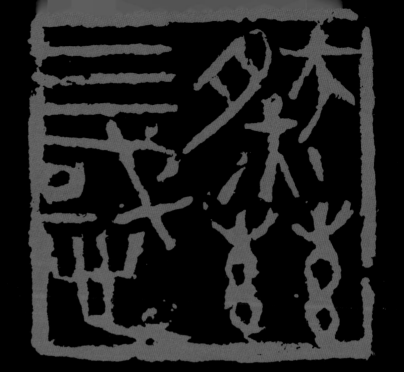

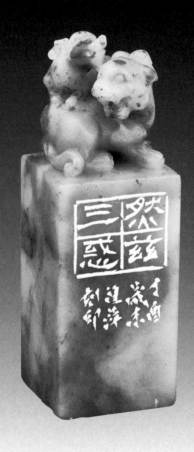

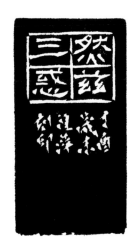

然兹三惑

边款：然兹三惑。丁酉岁末，连萍刻印。

尺寸：3.1cm×3.1cm×9.0cm

印材：老挝石

时间：2017年12月

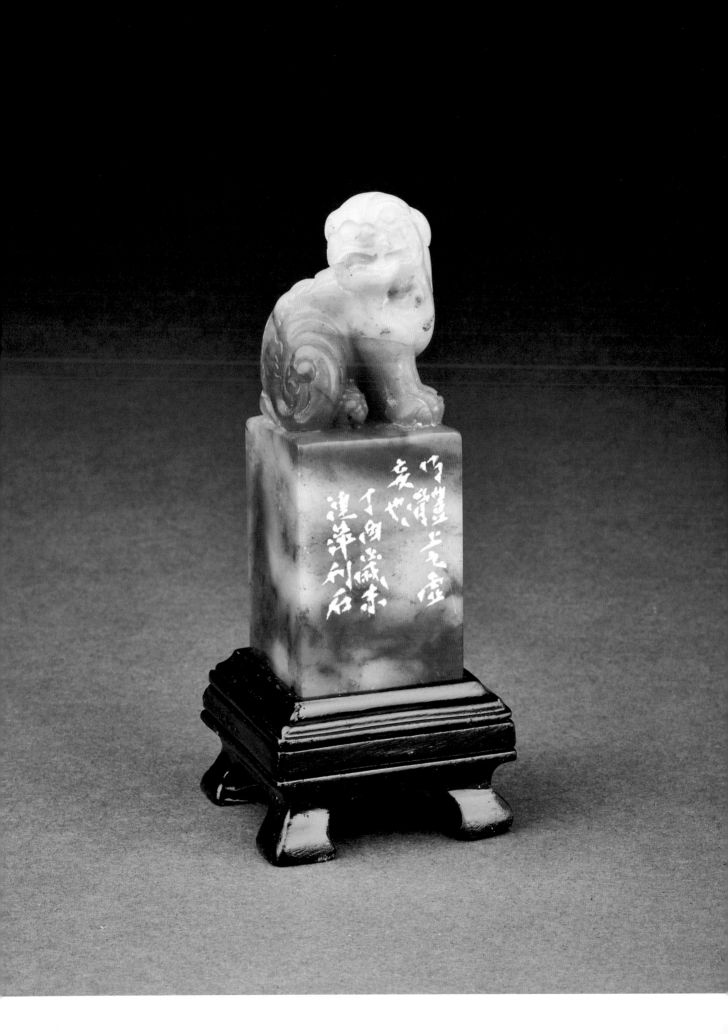

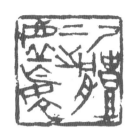

乃体上之虚妄也

边款：乃体上之虚妄也。丁酉岁末，连萍刊石。

尺寸：3.0cm×3.0cm×8.5cm

印材：老挝石

时间：2017年12月

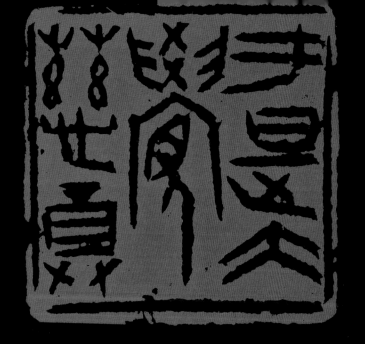

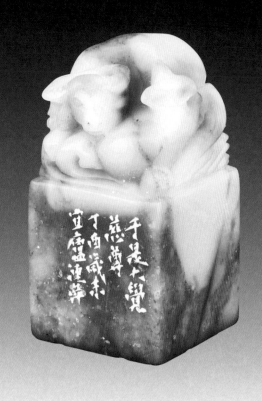

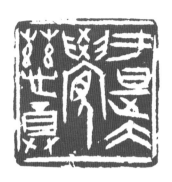

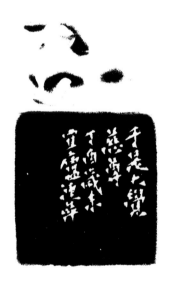

于是大觉慈尊

边款：于是大觉慈尊。丁酉岁末，宜庐连萍。

尺寸：4.0cm×4.0cm×7.6cm

印材：老挝石

时间：2017年12月

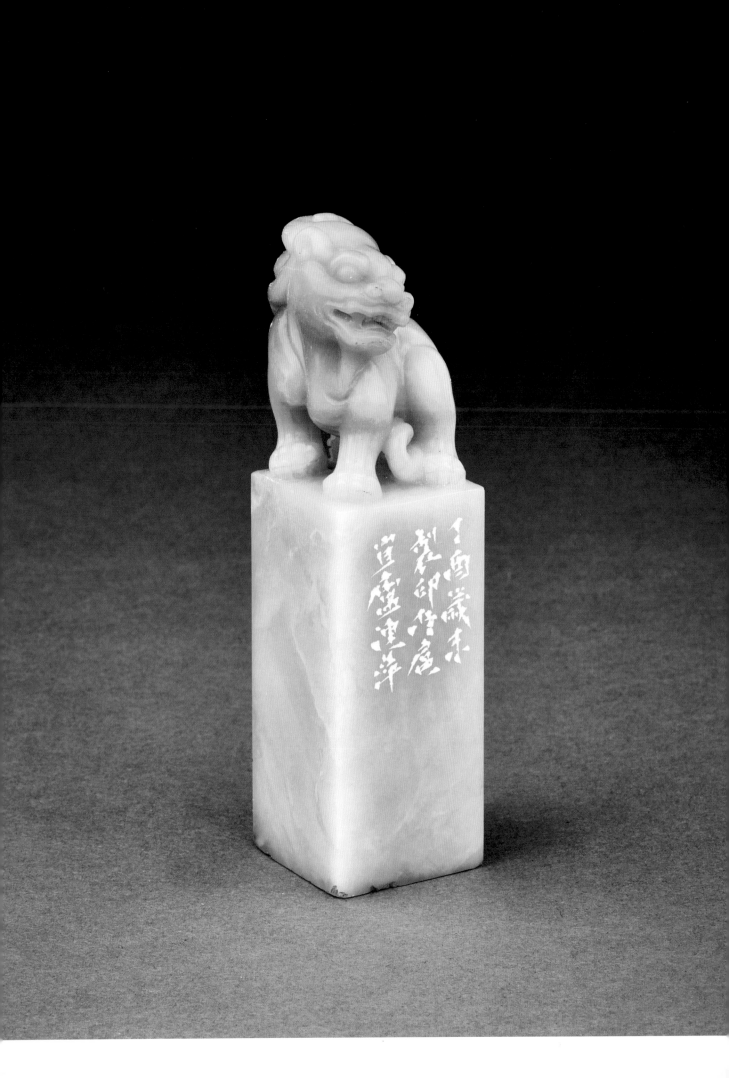

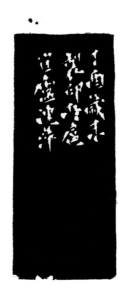

喟然叹曰

边款：丁酉岁末，制印于沪，宜庐连萍。

尺寸：2.9cm×2.9cm×11.0cm

印材：老挝石

时间：2017年12月

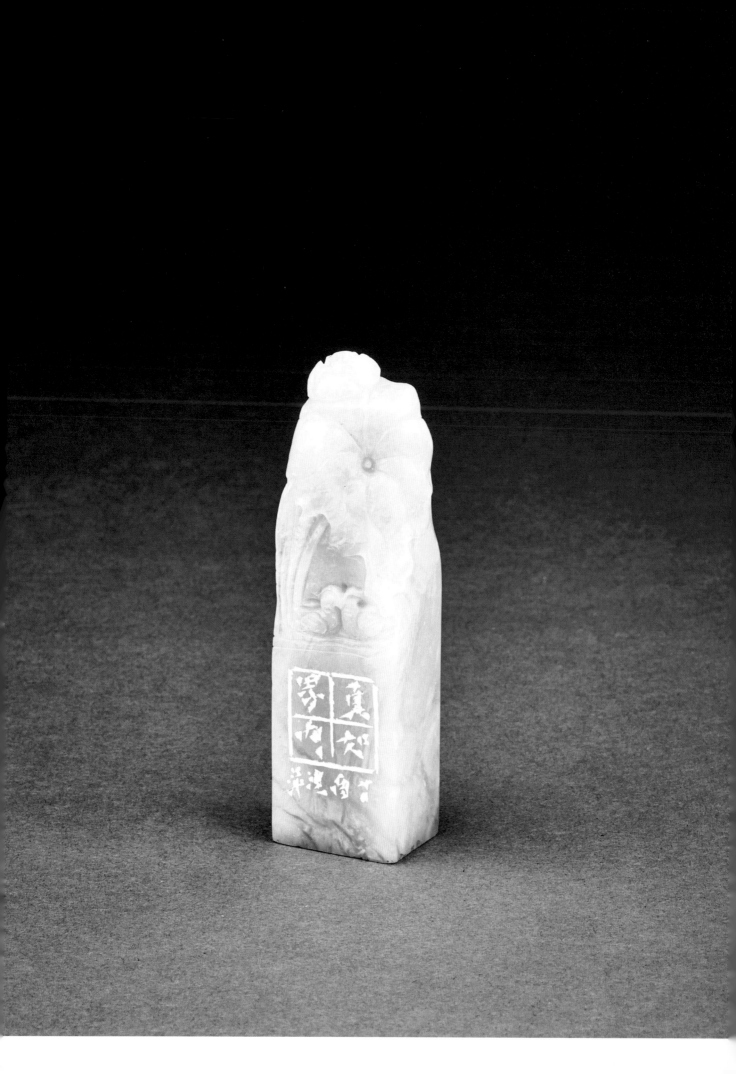

真如界内

边款：真如界内。丁酉，连萍。

尺寸：2.3cm×1.2cm×8.0cm

印材：老挝石

时间：2017年12月

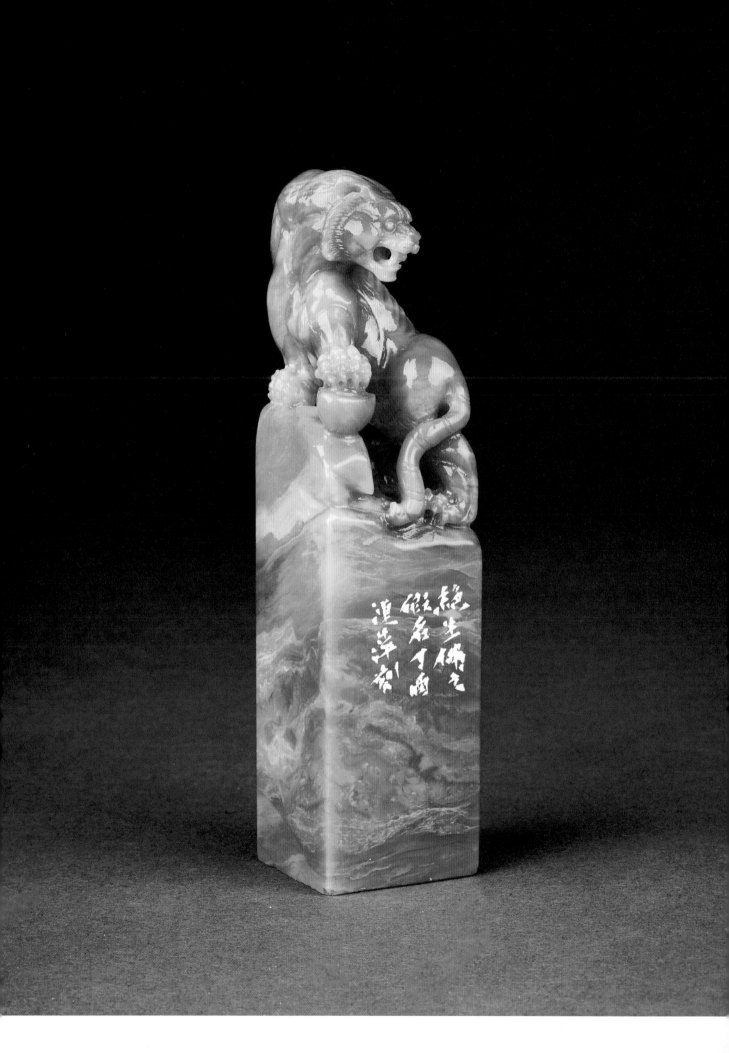

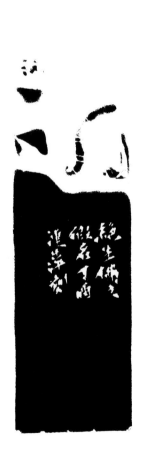

绝生佛之假名

边款：绝生佛之假名。丁酉，连萍刻。

尺寸：3.2cm×3.2cm×13.3cm

印材：老挝石

时间：2017年12月

平等慧中

无自他之形相

但以众生妄想

不自证得

莫之能返也

由是立乎三观

破乎三惑

证乎三智

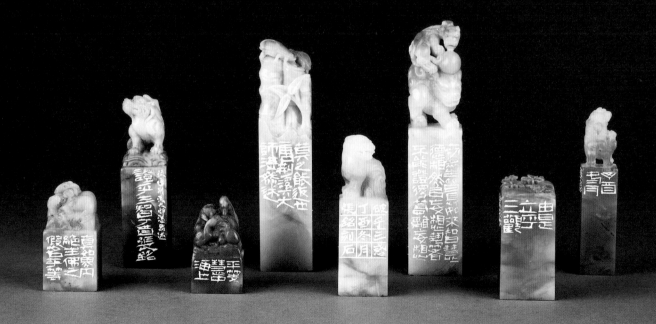

张　铭

1959年生于上海。字石为，号三步疏印、铭庐。职业书法篆刻家。师承韩天衡先生。

作品曾获全国第六届书法篆刻展览全国奖、2001年全国篆刻艺术展览金奖、全国第六届篆刻艺术展提名奖、2014上海市第八届书法篆刻展览优秀奖（最高奖）等。入展全国第二、三、四、五、六、七届篆刻艺术展，全国第六、七届中青年书法篆刻家作品展览，全国第五、六、七、八、九届书法篆刻展览，第一、二、三届中国书法兰亭奖，首届中国书法家协会会员优秀作品展，金石永寿——首届中国寿山石篆刻艺术展览，第一、二届海派书法晋京展，2014当代中国写意篆刻研究展，上海市第一至八届书法篆刻展览等。著有《张铭篆刻选集》《张铭鸟虫篆印谱》《三步斋印存》《印坛点将·张铭》等。

现为中国书法家协会会员、上海市书法家协会理事、上海书画院签约画师、上海东元金石书画院理事、上海浦东篆刻创作研究会理事、上海海上印社社员、海上小刀会成员。

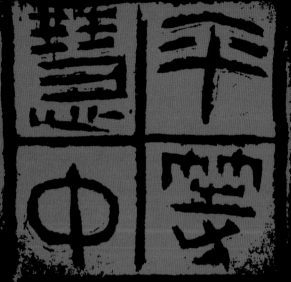

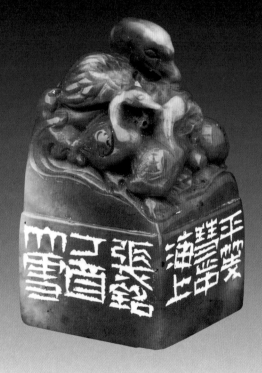

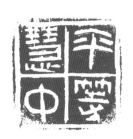

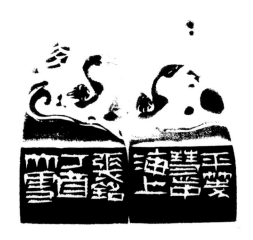

平等慧中

边款：平等慧中。海上张铭，丁酉大雪。

尺寸：3.0cm×3.0cm×5.5cm

印材：老挝石

时间：2017年12月

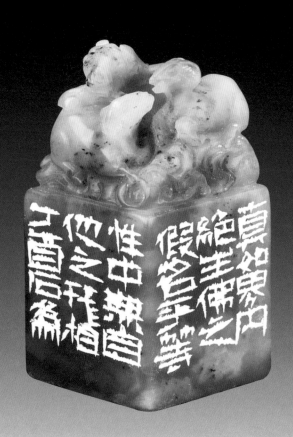

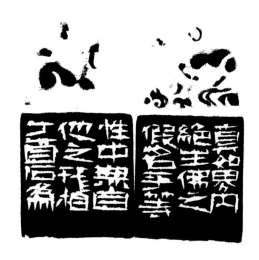

无自他之形相

边款：真如界内，绝生佛之假名；平等性中，无自他之形相。丁酉，石为。

尺寸：3.1cm×3.1cm×6.0cm

印材：老挝石

时间：2017年12月

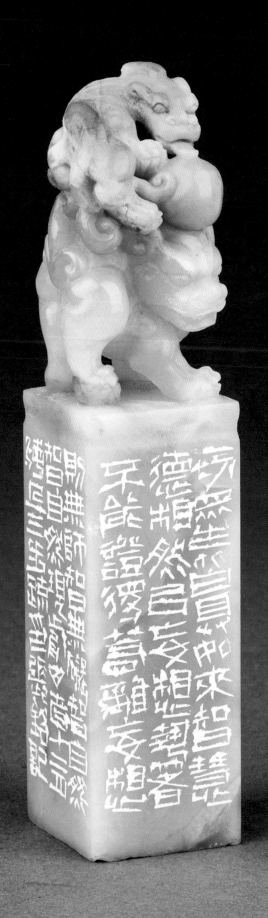

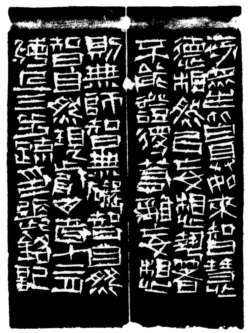

但以众生妄想

边款：一切众生皆具如来智慧德相，然以妄想执着不能证得，若离妄想，则无
　　　师智、无碍智、自然智自然现前。丁酉十二月，海上三步疏印张铭记。

尺寸：3.2cm×3.2cm×14.8cm

印材：老挝石

时间：2017年12月

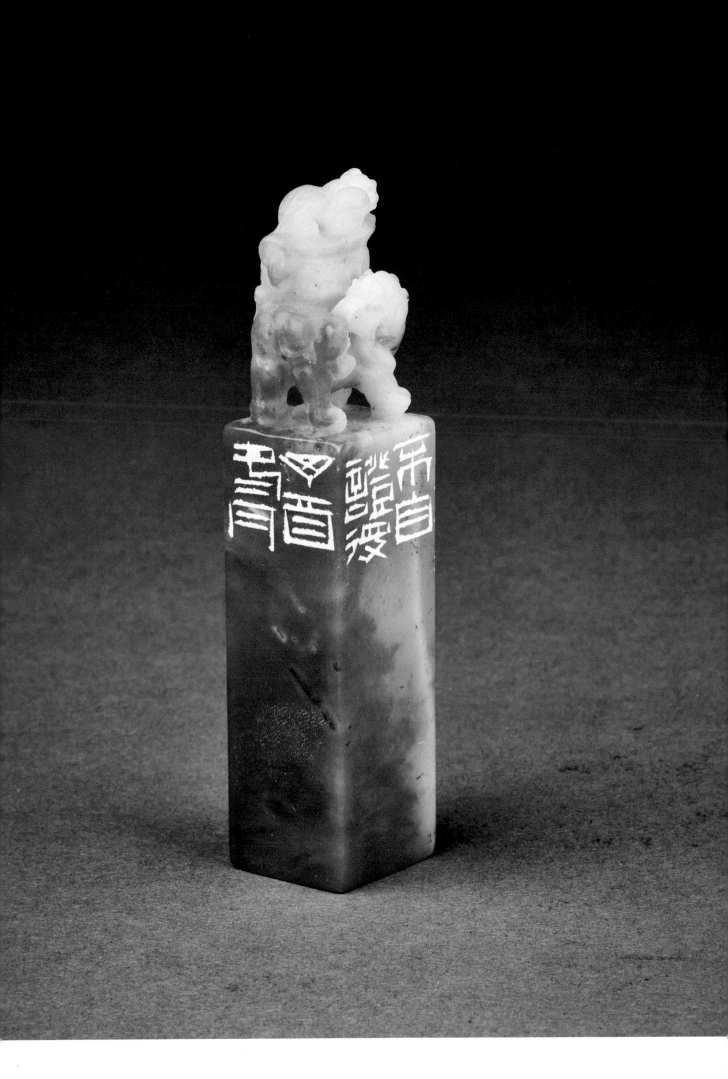

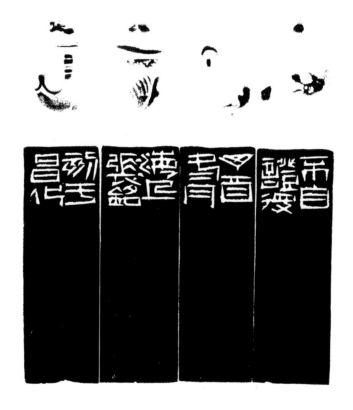

不自证得

边款：不自证得。丁酉冬月，海上张铭刻于昌化。

尺寸：2.0cm × 2.0cm × 9.6cm

印材：老挝石

时间：2017年12月

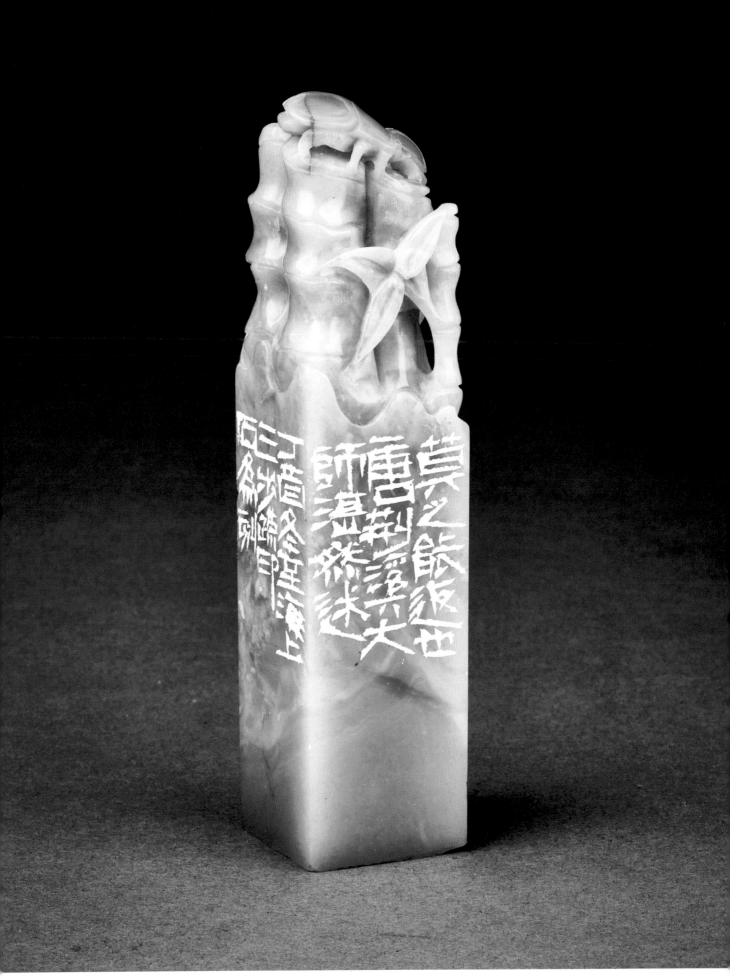

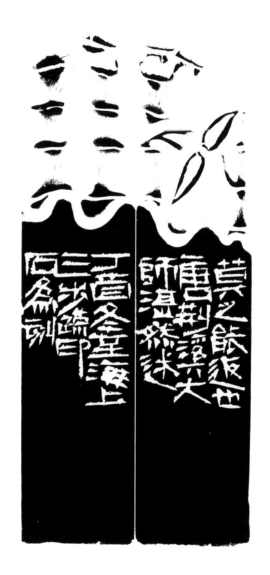

莫之能返也

边款：莫之能返也。唐荆溪大师湛然述，丁酉冬至，海上三步疏印石为刻。

尺寸：3.1cm×3.1cm×13.5cm

印材：老挝石

时间：2017年12月

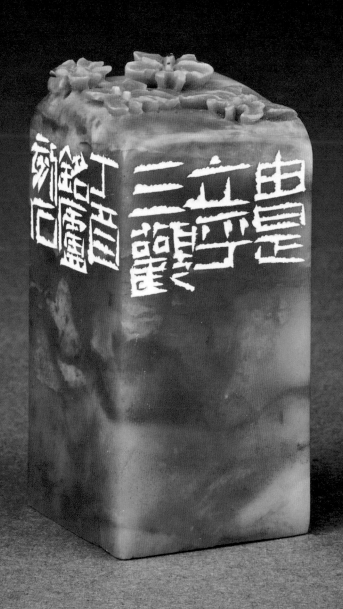

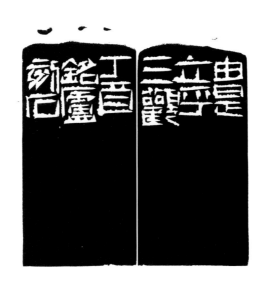

由是立乎三观

边款：由是立乎三观。丁酉，铭庐刻石。

尺寸：3.2cm×3.2cm×6.6cm

印材：老挝石

时间：2017年12月

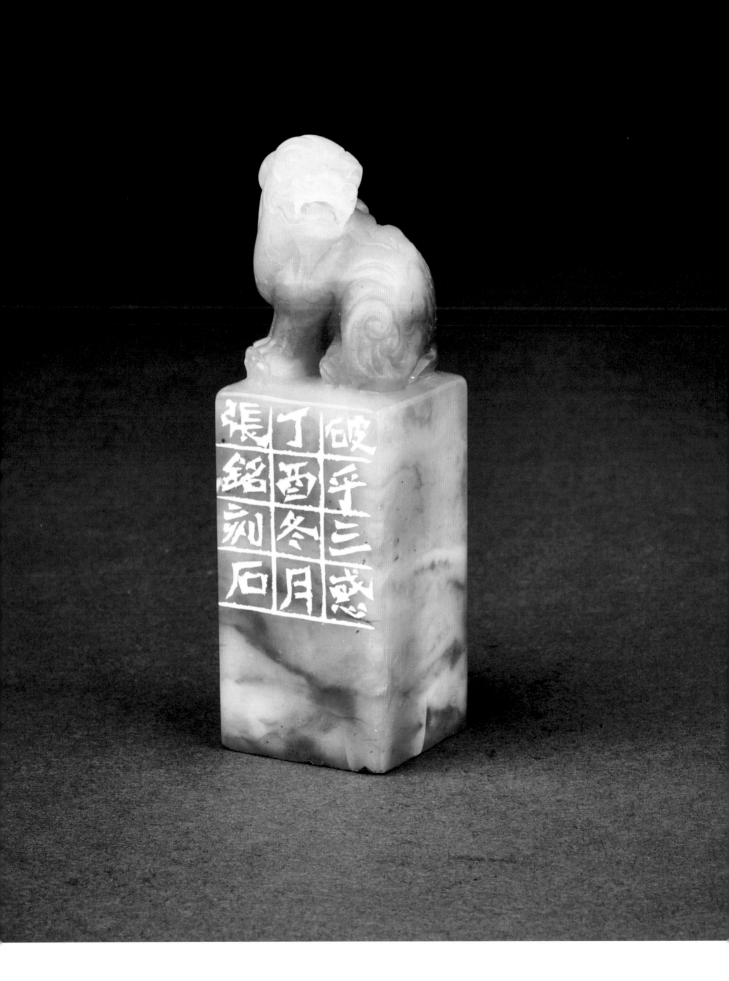

破乎三惑

丁酉冬月

張銘刻石

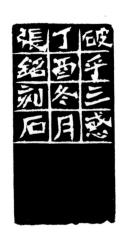

破乎三惑

边款：破乎三惑。丁酉冬月，张铭刻石。

尺寸：2.7cm×2.7cm×10.0cm

印材：老挝石

时间：2017年12月

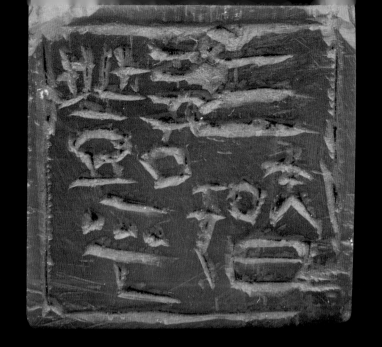

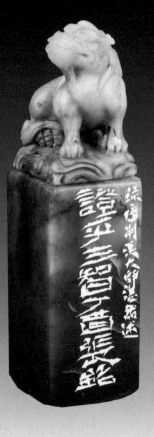

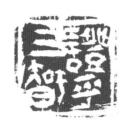

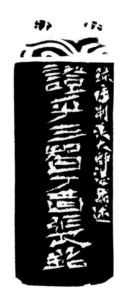

证乎三智

边款：录唐荆溪大师湛然述。证乎三智。丁酉，张铭。

尺寸：2.8cm×2.8cm×9.0cm

印材：老挝石

时间：2017年12月

成乎三德

空观者

破见思惑

证一切智

成般若德

假观者

破尘沙惑

证道种智

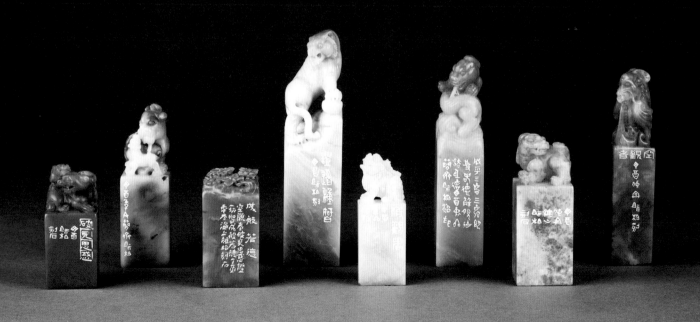

杨祖柏

1962年生于四川简阳。号海上刀郎，别署简斋、蜀道古柏。

作品获全国第十届刻字艺术作品展优秀奖，首届"皖北煤电杯"全国书法大展二等奖，第三届"四堂杯"全国书法大展优秀奖，《书法导报》2006年国际书法篆刻作品大展金奖，西泠印社首届中国印大展精品提名奖，"百年西泠·西湖风"国际篆刻主题创作大展一等奖并海选加入西泠印社，2005年"借古开今——临摹与创作"上海书法篆刻大展优秀奖（最高奖）。入展全国第九届书法篆刻作品展，全国第五、六、七届篆刻艺术展，全国第四、五、八、九、十届刻字作品展。出版有《中国篆刻百家·杨祖柏卷》《印坛点将·杨祖柏》《印象红歌》等。

现为西泠印社社员、中国书法家协会会员、上海市嘉定区文学艺术界联合会副主席兼秘书长、嘉定区书法家协会副主席、海上小刀会成员。

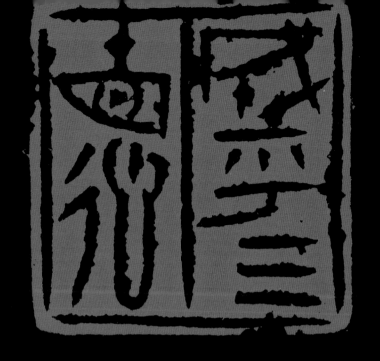

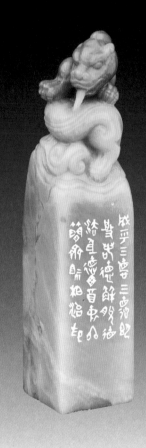

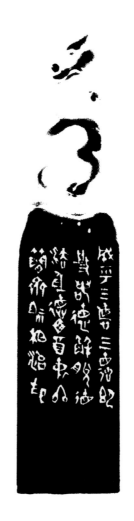

成乎三德

边款：成乎三德。三德即般若德、解脱德、法身德。丁酉仲冬，简斋祖
　　　柏治印。

尺寸：2.9cm×2.8cm×12.8cm

印材：老挝石

时间：2017年12月

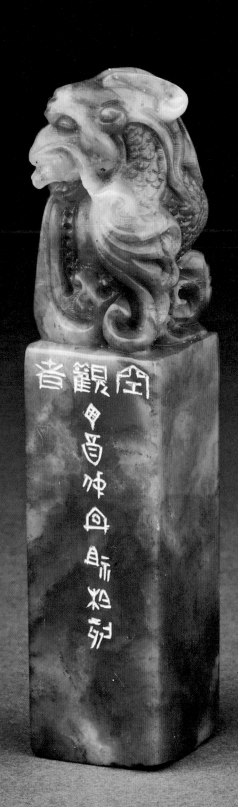

自觀音

甲申冲白作於滬杞

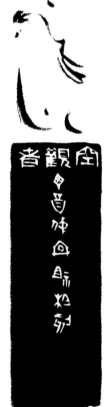

空观者

边款：空观者。丁酉仲冬，祖柏刻。

尺寸：2.5cm×2.5cm×12.0cm

印材：老挝石

时间：2017年12月

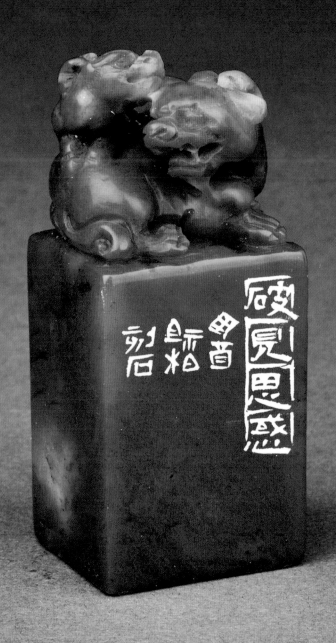

破见思惑

边款：破见思惑。丁酉，祖柏刻石。

尺寸：3.0cm×2.7cm×7.0cm

印材：老挝石

时间：2017年12月

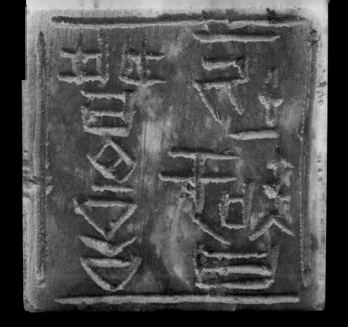

证一切智

边款：丁酉仲冬，海上祖柏刻石。

尺寸：3.3cm×3.3cm×8.8cm

印材：老挝石

时间：2017年12月

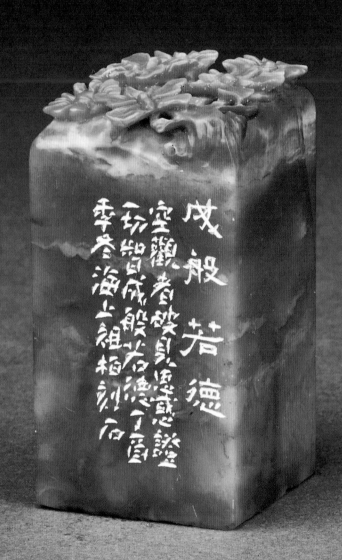

成般若德

空觀者破身見感證
功智成般若德一宣
季叁海上祖柏刻石

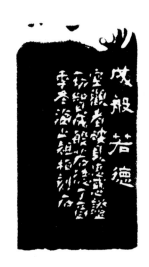

成般若德

边款：成般若德。空观者，破见思惑，证一切智，成般若德。丁酉季冬，
海上祖柏刻石。

尺寸：3.3cm×3.3cm×6.5cm

印材：老挝石

时间：2018年1月

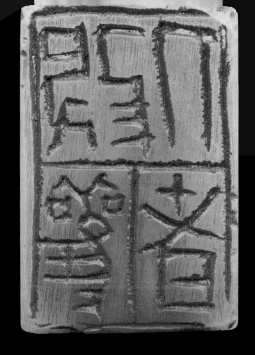

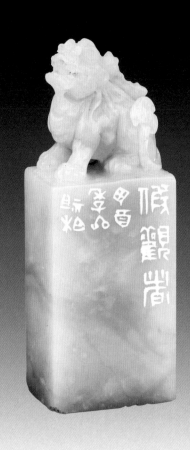

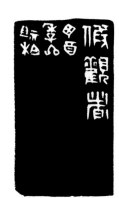

假观者

边款：假观者。丁酉季冬，祖柏。

尺寸：2.8cm×1.9cm×7.8cm

印材：老挝石

时间：2018年1月

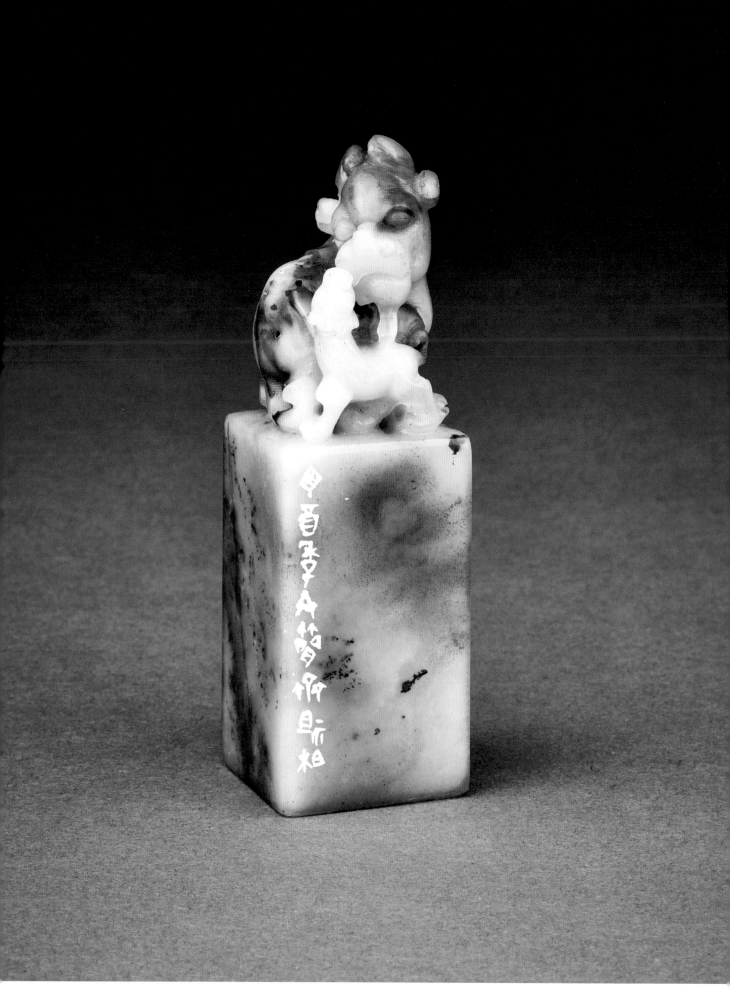

破尘沙惑

边款：丁酉季冬，简斋祖柏。

尺寸：3.0cm×3.0cm×9.8cm

印材：老挝石

时间：2018年1月

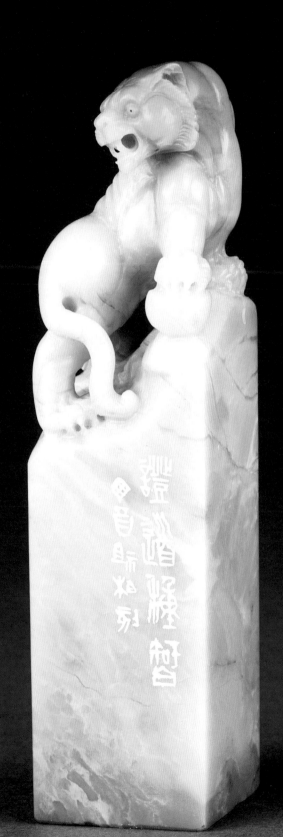

证道种智

边款：证道种智。丁酉，祖柏刻。

尺寸：3.5cm×3.5cm×14.0cm

印材：老挝石

时间：2018年1月

成解脱德

中观者

破无明惑

证一切种智

成法身德

然兹三惑

三观三智三德

非各别也

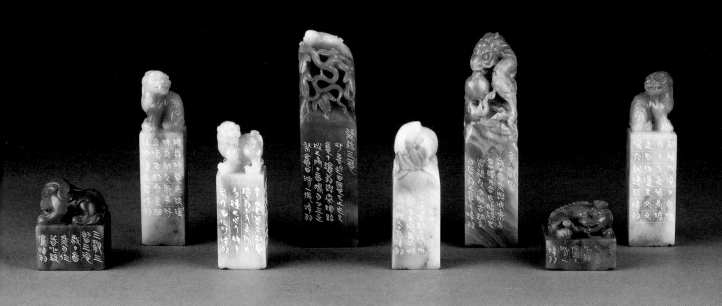

张炜羽

1964年生于上海。号鸿一，别署好铄子、二十八贤斋、郢庐。

篆刻作品2001至2005年连续三届荣获上海书法篆刻大展一等奖。在西泠印社、中国书法家协会、中国篆刻艺术院等主办的全国性书法篆刻展览上获奖、入选数十次。印学论文入选1998年以来西泠印社举办的历届国际印学研讨会、"孤山证印"国际印学峰会十余次，并多次获奖。

出版有个人篆刻集《禅语物咏名句印痕》《当代篆刻九家·张炜羽》，著有《近现代海上印人研究系列》，主编《海上印坛百年·近现代海上篆刻名家印选》《海上篆刻家代表系列作品集·方介堪卷》，合著有《篆刻三百品》《中国篆刻流派创新史》等。与业师韩天衡先生合撰的141篇《印坛点将录》，在《新民晚报》连续刊登长达四年零三个月。

现为中国艺术研究院中国篆刻艺术院研究员、西泠印社社员、中国书法家协会会员、上海市书法家协会理事、上海韩天衡美术馆副馆长暨首席典藏研究员、上海东元金石书画院秘书长、上海浦东篆刻创作研究会副会长、上海海上印社社员、海上小刀会成员、鸿艺社社长、《问印》主编。

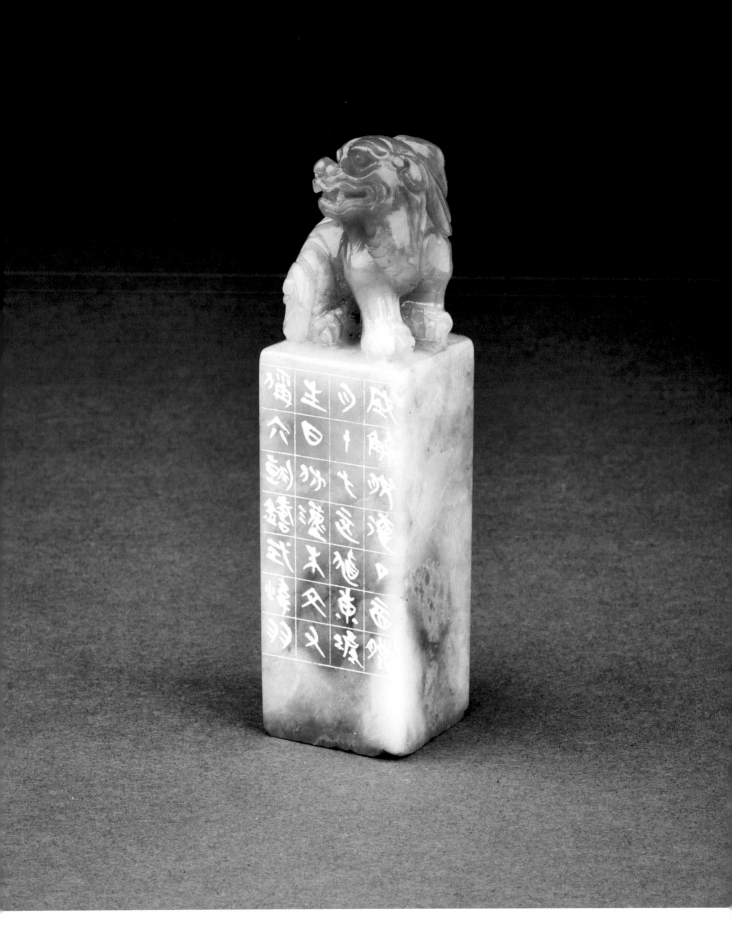

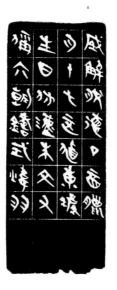

成解脱德

边款：成解脱德。丁酉腊月十七，正值东坡生日，仿汉朱文，又称六朝铸式。炜羽。

尺寸：2.8cm×2.7cm×10.4cm

印材：老挝石

时间：2018年2月

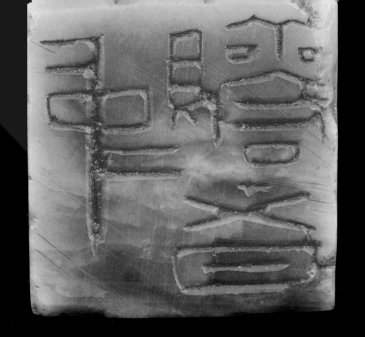

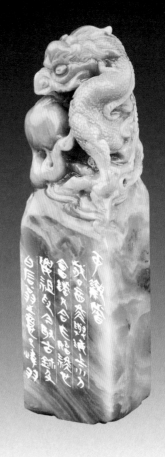

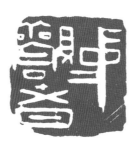

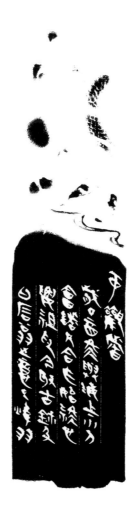

中观者

边款：中观者。岁丁酉冬，与海上小刀会诸兄合作《始终心要》组印。今取古
　　　玺及白石翁之意也。炜羽。

尺寸：3.25cm × 3.2cm × 12.4cm

印材：老挝石

时间：2018年2月

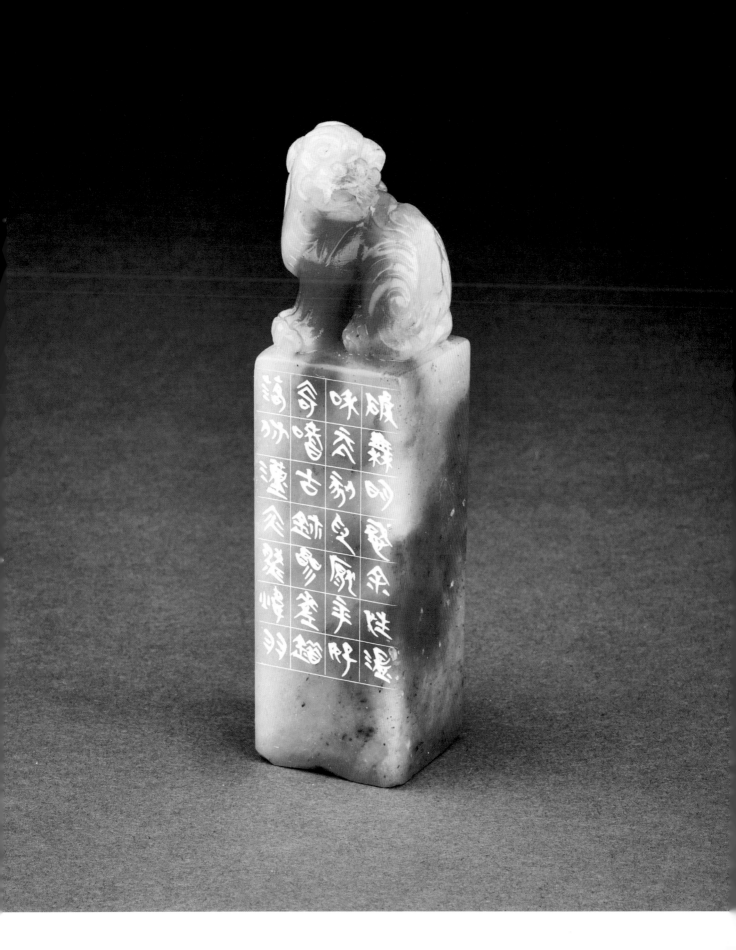

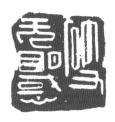

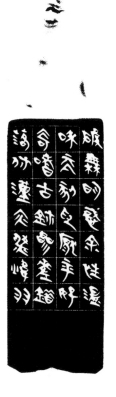

破无明惑

边款：破无明惑。余性温和，而刻印厌平好奇，嗜古玺参差错落，仿汉亦然。
炜羽。

尺寸：2.7cm × 2.6cm × 10.4cm

印材：老挝石

时间：2018年2月

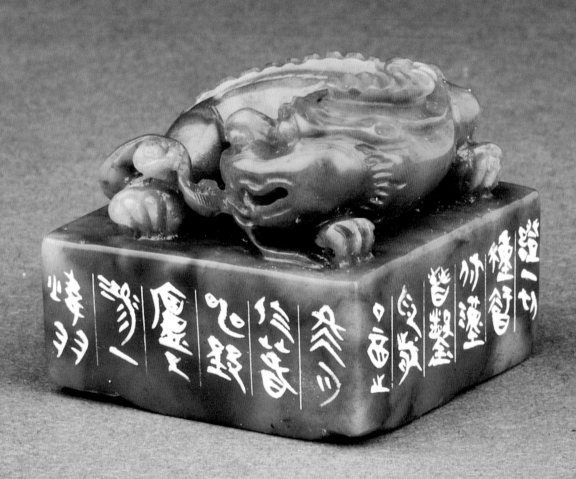

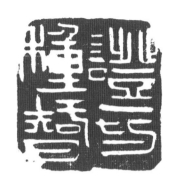

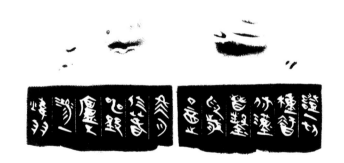

证一切种智

边款：证一切种智。仿汉晋凿印。岁丁酉之冬月于春申郢庐也。鸿一炜羽。

尺寸：4.0cm×4.0cm×3.6cm

印材：老挝石

时间：2018年2月

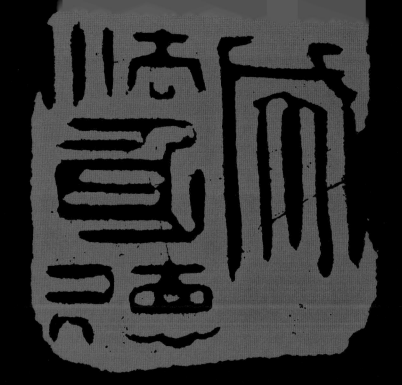

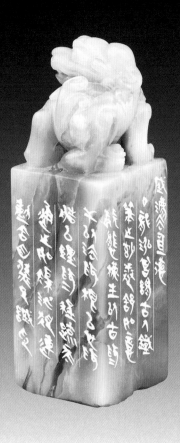

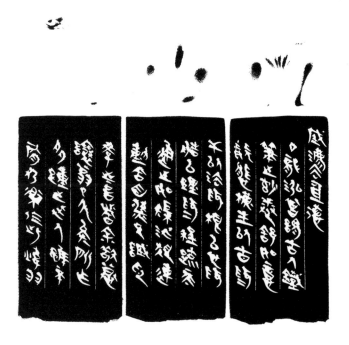

成法身德

边款：成法身德。丁龙泓曾谓："古人铁笔之妙，卷舒如意，姿态横生。以古为干，以法为根，以心为造，以理为程。疏而通之，如矩泄规连，动合自然也。"诚印学至言者。余敬慕让翁已久矣，所作多踵之，世人虽不屑，仍乐于此。炜羽。

尺寸：2.9cm×2.8cm×8.2cm

印材：老挝石

时间：2018年2月

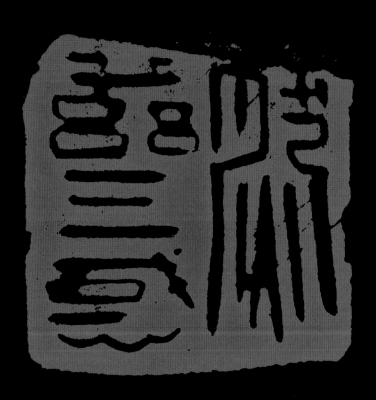

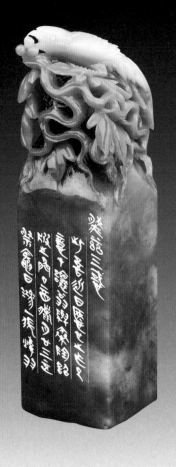

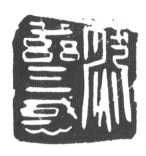

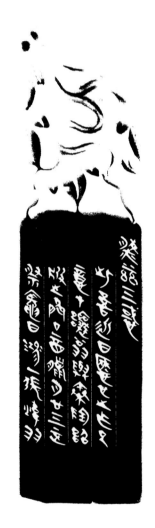

然兹三惑

边款：然兹三惑。此吾近日惬心之作也，意在让翁与秦陶、诏版之间。丁酉腊月廿三，正祭灶日。鸿一张炜羽。

尺寸：3.4cm×3.4cm×12.8cm

印材：老挝石

时间：2018年2月

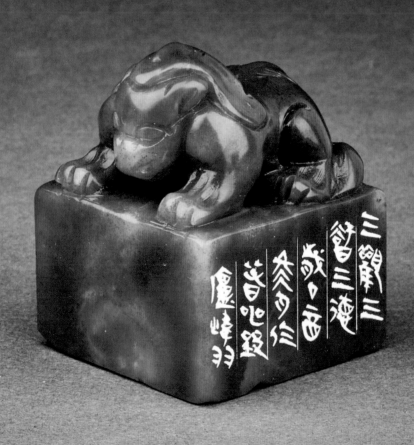

三观三智三德

边款：三观三智三德。岁丁酉冬月于春申郢庐，炜羽。

尺寸：4.0cm×4.0cm×4.8cm

印材：老挝石

时间：2018年2月

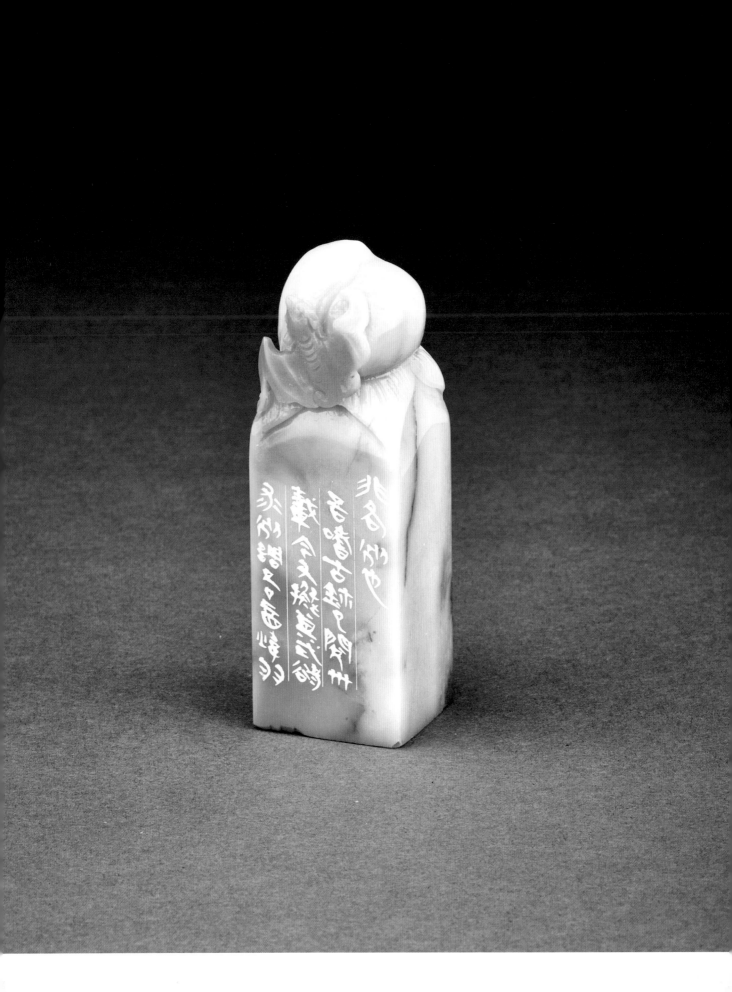

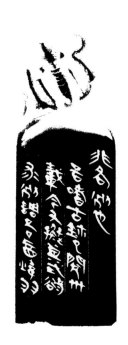

非各别也

边款：非各别也。吾嗜古玺已阅卅载，今又拟其式，欲求别调也。丁
酉，炜羽。

尺寸：2.9cm×2.7cm×8.2cm

印材：老挝石

时间：2018年2月

非异时也

天然之理具诸法故

然此三谛

性之自尔

迷兹三谛

转成三惑

惑破籍乎三观

观成证乎三智

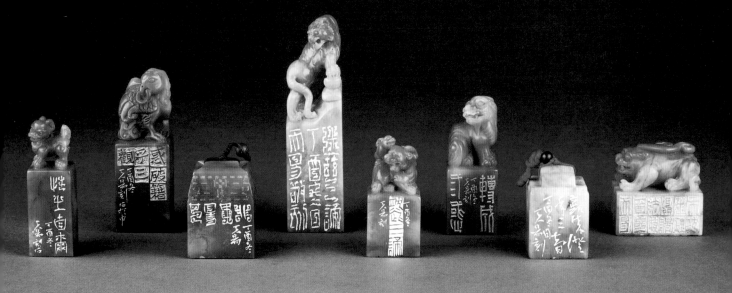

夏 宇

1967年10月生。字天易，别署拾遗、鼎斋、知一堂主。

自六岁始学书法篆刻艺术，师承杨永健、徐伯清、叶隐谷、韩天衡先生。自1986年起，作品入选全国各大书法篆刻展览并获奖，其中曾获全国第三届中青年书法篆刻作品展优秀奖。入展全国首届篆刻艺术展，上海·大阪篆刻艺术展，全国第二、六届篆刻艺术展，西泠印社第二届全国篆刻作品评展，全国第四届中青年书法篆刻家作品展，"迎奥运"上海市书法篆刻作品展，"迎世博"上海市书法篆刻作品展，上海市第五、六、七、八届书法篆刻作品展，中韩名家书画邀请展，全国篆刻名家篆刻邀请展，上海市首届篆刻艺术展等。

首创中西相融的彩墨书法画。台湾中天电视台、《上海日报》《美术报》《凤凰周刊·城市》等作整版专题采访报道。作品被众多艺术爱好人士收藏，还曾为连战、吴伯雄创作作品。2012年6月在上海恒源祥美术馆举办"问道书艺"书法篆刻个人展。2015年4月在浙江台州市政府大楼举办"问道书艺"书法篆刻个人展。出版有个人书法篆刻作品集《问道书艺》。

现为中国书法家协会会员、上海市书法家协会会员、上海海上印社社员、海上小刀会成员。

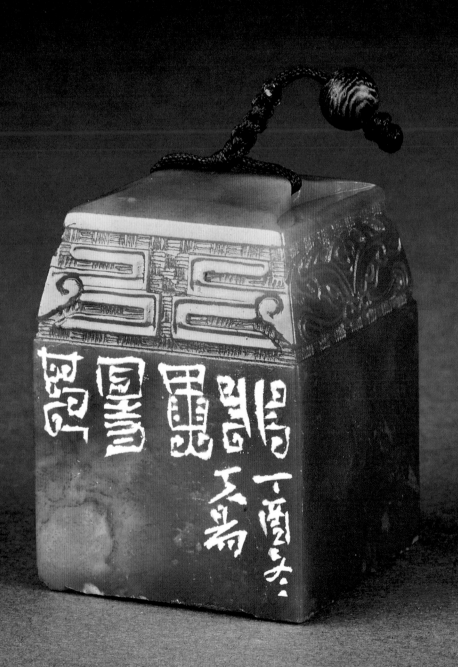

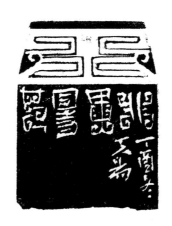

非异时也

边款：非异时也。丁酉冬，天易。

尺寸：4.0cm×4.0cm×5.4cm

印材：老挝石

时间：2017年12月

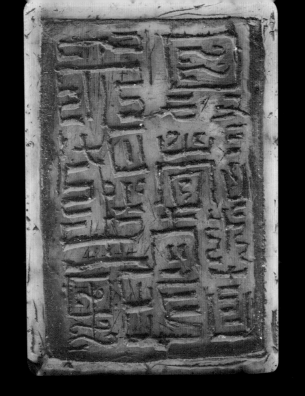

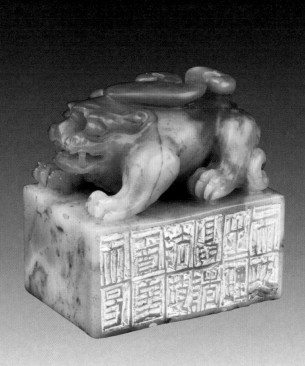

天然之理具诸法故

边款：天然之理具诸法故。丁酉冬，天易。

尺寸：5.3cm×3.7cm×5.2cm

印材：老挝石

时间：2017年12月

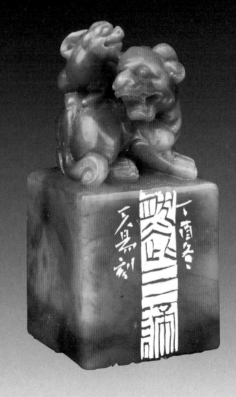

然此三谛

边款：然此三谛。丁酉冬，天易刻。

尺寸：3.1cm×3.1cm×7.0cm

印材：老挝石

时间：2017年12月

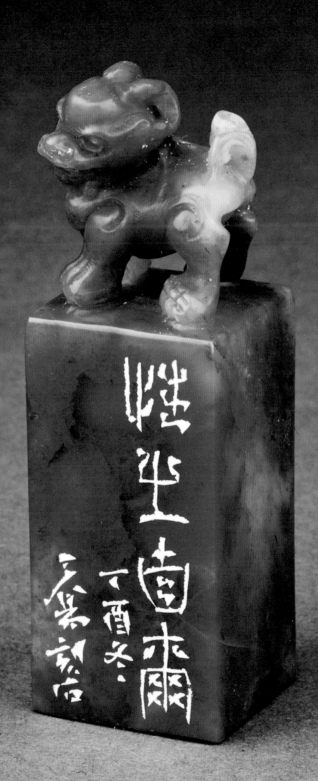

性坐�)肅
丁酉冬
廣贊刻石

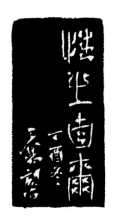

性之自尔

边款：性之自尔。丁酉冬，天易刻石。

尺寸：2.5cm×2.5cm×8.0cm

印材：老挝石

时间：2017年12月

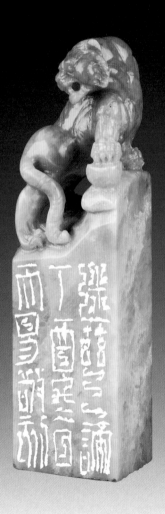

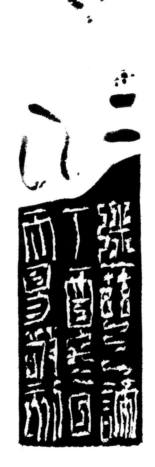

迷兹三谛

边款：迷兹三谛。丁酉冬日，天易敬刻。

尺寸：3.5cm×2.9cm×13.0cm

印材：老挝石

时间：2017年12月

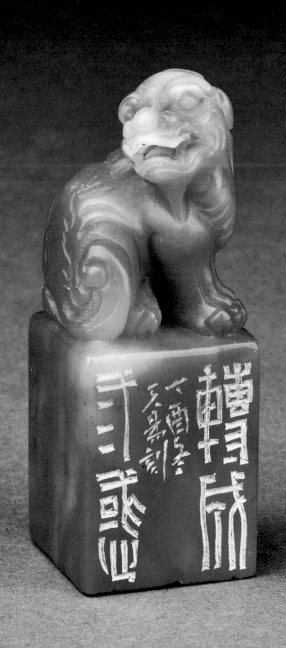

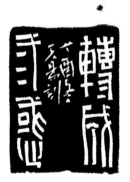

转成三惑

边款：转成三惑。丁酉冬，天易刻。

尺寸：3.0cm×3.0cm×8.3cm

印材：老挝石

时间：2017年12月

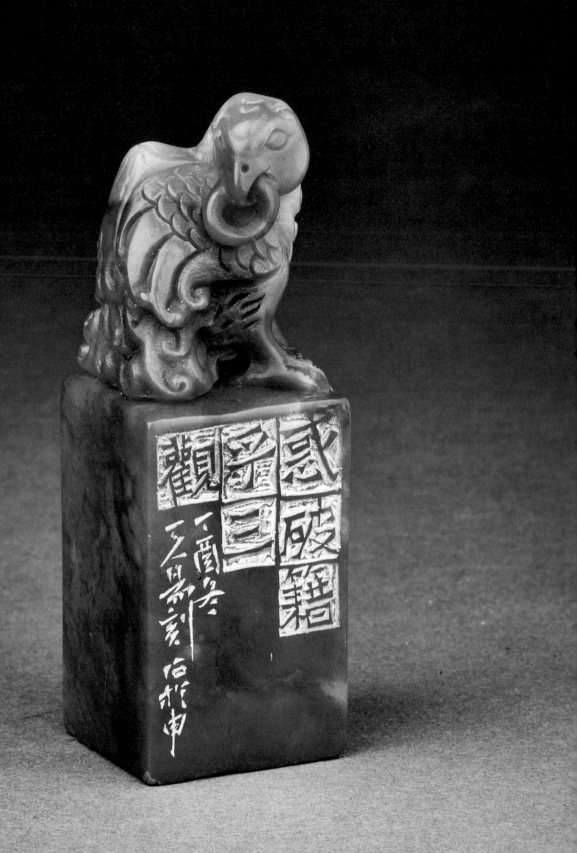

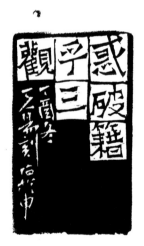

惑破籍乎三观

边款：惑破籍乎三观。丁酉冬，天易刻石于申。

尺寸：3.3cm × 3.3cm × 9.8cm

印材：老挝石

时间：2017年12月

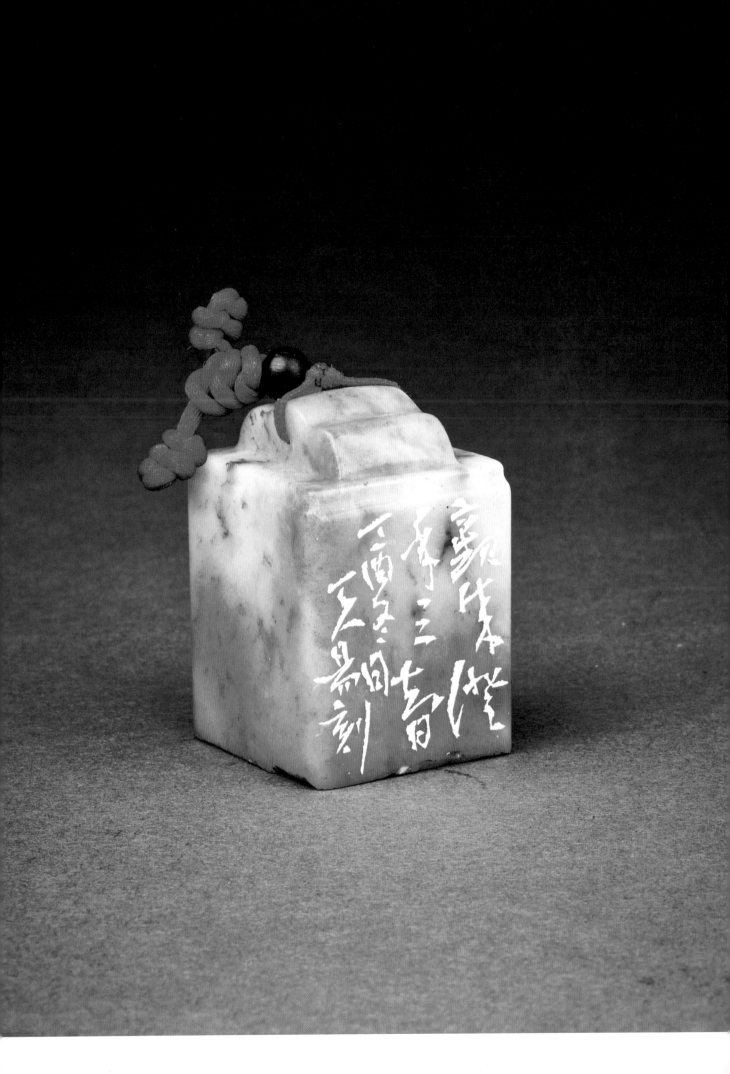

观成证乎三智

边款：观成证乎三智。丁酉冬日，天易刻。

尺寸：3.5cm × 3.5cm × 5.0cm

印材：老挝石

时间：2017年12月

智成成乎三德

从因至果

非渐修也

说之次第

理非次第

大纲如此

网目可寻矣

海上小刀会敬刻

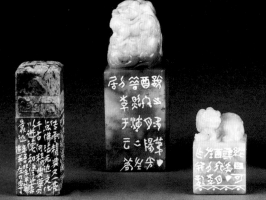
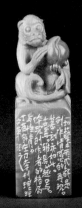
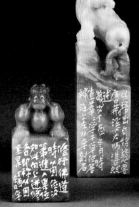
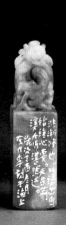
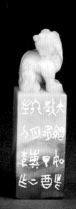

李 滔

1976年7月生。又名左刀李。解放军国防大学政治学院教官。

作品先后在中国书法家协会主办的各大展览中入展、获奖二十余次，并于全军书法展中连续获奖五次。在上海、济南、深圳等地多次举办"李滔书法篆刻艺术展"。2013年荣获"上海十佳青年书法家"称号。出版有《印说孙子》《镌刻在军旗上的忠诚》等。

现为中国书法家协会会员、上海市青年书法家协会副主席、上海市杨浦区书法家协会副主席、海上小刀会成员。

智成成乎三德

边款：此语出自《始终心要》，唐荆溪大师湛然述。岁次丁酉冬月，时值莘莘
学子学位答辩。海上左刀李刻石。

尺寸：3.4cm×3.4cm×12.5cm

印材：老挝石

时间：2017年12月

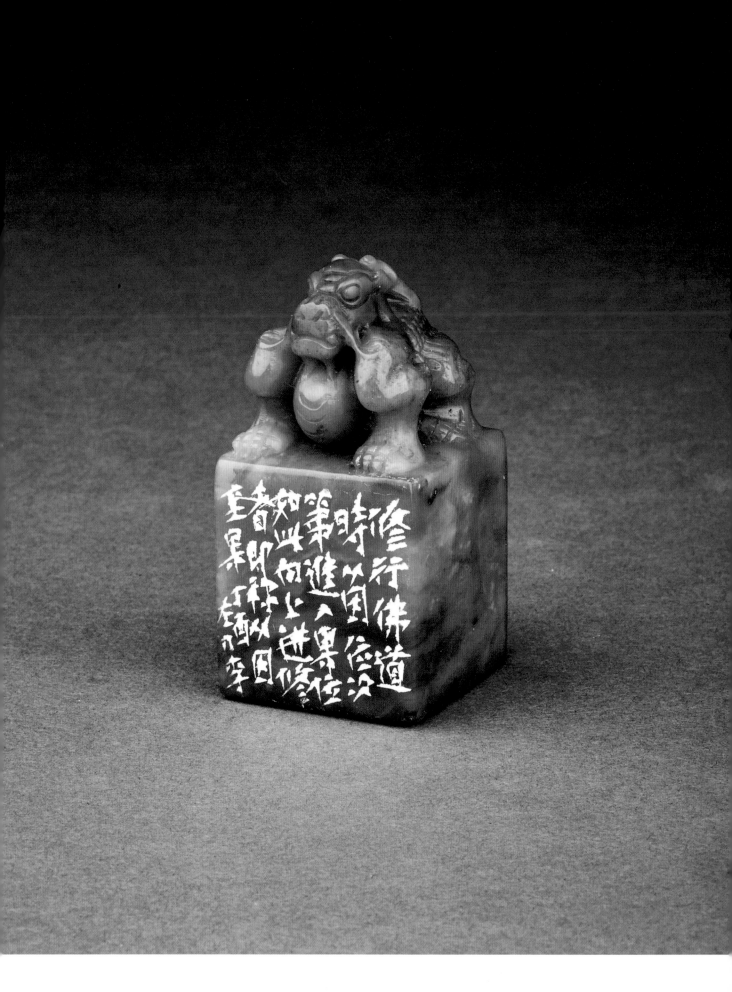

从因至果

边款：修行佛道时，从因位次第进入果位，如此向上进修者，即称
　　　从因至果。丁酉，左刀李。

尺寸：3.5cm×3.5cm×7.0cm

印材：老挝石

时间：2017年12月

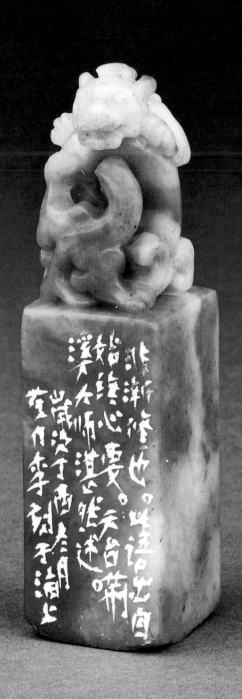

非渐修也

边款：非渐修也。此语出自《始终心要》，天台荆溪大师湛
然述。岁次丁酉冬月，左刀李刻于海上。

尺寸：2.7cm×2.7cm×10.2cm

印材：老挝石

时间：2017年12月

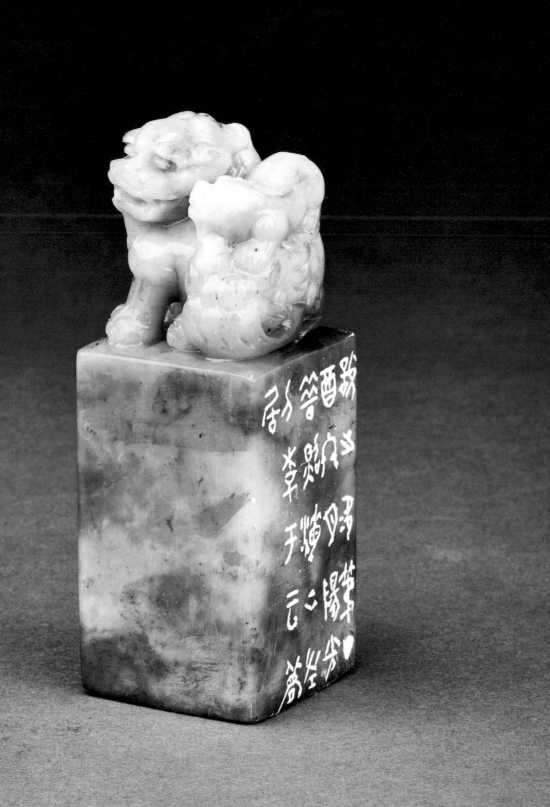

说之次第

边款：说之次第。丁酉冬月，阳光普照。海上左刀李
　　　于云梦居。

尺寸：3.9cm × 3.9cm × 10.5cm

印材：老挝石

时间：2017年12月

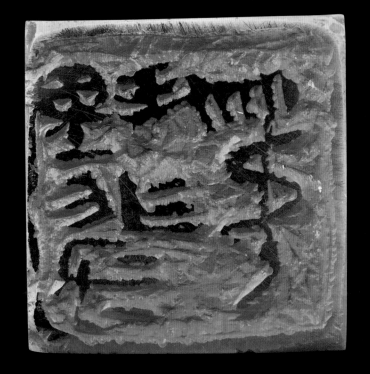

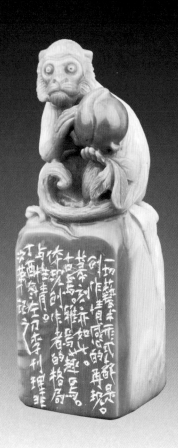

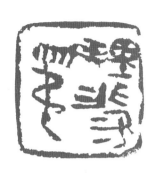

理非次第

边款：一切艺术形式都是创作情感的再现。篆刻亦如此。古焉，雅焉，趣
　　　焉。体现创作者的格局与性情。丁酉冬，左刀李刊理非次第记之。

尺寸：3.7cm×3.5cm×11.5cm

印材：老挝石

时间：2017年12月

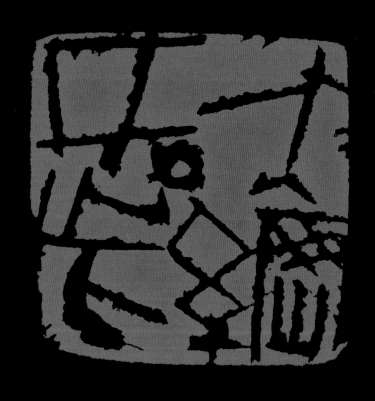

大纲如此

边款：大纲如此。岁次丁酉冬月，海上左刀李作。

尺寸：3.0cm × 3.0cm × 10.6cm

印材：老挝石

时间：2017年12月

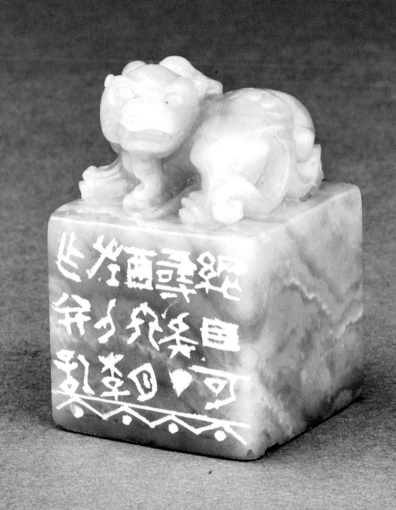

网目可寻矣

边款：网目可寻矣。丁酉冬月，左刀李作并记。

尺寸：3.2cm × 3.2cm × 5.0cm

印材：老挝石

时间：2017年12月

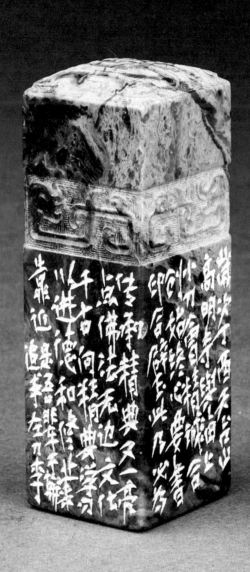

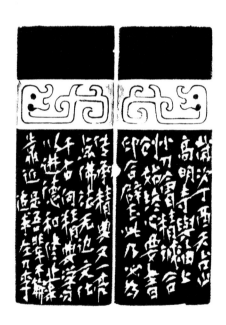

海上小刀会敬刻

边款：岁次丁酉，天台山高明寺与海上小刀会精诚合创《始终心要》，书印合
　　　璧，此乃必为传承精典又一亮点。佛法无边，文化千古，向精典学习，
　　　以进德和修业靠近，是吾辈不懈追求。左刀李。

尺寸：2.7cm × 2.7cm × 8.0cm

印材：天台佛石

时间：2017年12月

海上小刀会艺术大事记

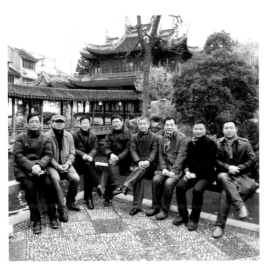

2015年12月于上海豫园举行首次雅集

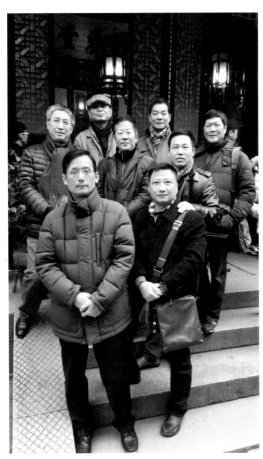

2015年12月于上海豫园点春堂

◇ 2015年12月27日（农历乙未年十一月十七日），在上海豫园举行首次雅集，海上小刀会正式成立。

◇ 2015年12月，中国篆刻出版社出版《印坛点将·张铭》一册。

◇ 2016年1月，中国篆刻网举办"书印参同——当代印人篆刻篆书精品展"，张铭、杨祖柏、张炜羽参展。

◇ 2016年2月，创作并发布《太和养道》主题印展，有"风和日丽""春和景明"等八方。

◇ 2016年3月，创作并发布《道德经》主题印展，有"大巧若拙""惟道是从"等十六方。

◇ 2016年3月，中国篆刻出版社出版《印坛点将·孙佩荣》《印坛点将·杨祖柏》各一册。

◇ 2016年4月10日，在嘉定举行雅集，参观嘉定老街、陆俨少艺术馆、明止堂中国字砖馆等。

◇ 2016年11月，创作并发布《论语》主题印展，有"君子不器""见贤思齐"等十六方。

◇ 2016年6月26日，赴江苏无锡太湖之滨的半山一号举行雅集，集体创作《半山梅缘》组印，分别为"爱梅"（陈建华）、"醉梅"（孙佩荣）、"乐梅"（黄连萍）、"怀梅"（张铭）、"问梅"（杨祖柏）、"慕梅"（张炜羽）、"梦梅"（夏宇）、"思梅"（李滔）。

◇ 2016年9月26日，"上海——天津书法交流展"在延安西路200号上海文艺会堂展厅隆重开幕。黄连萍、张铭、杨祖柏、张炜羽、夏宇、李滔作品入展。

◇ 2016年11月，创作并发布《社会主义核心价值观》主题印展，印文分别为"敬业"（陈建华）、"爱国"（孙佩荣）、"文明"（黄连萍）、"富强"（张铭）、"友善"（杨祖柏）、"民主"（张炜羽）、"公正"（夏宇）、"平等"（李滔）。

◇ 2016年12月7日，"海上墨韵——上海市第九届书法篆刻大展"在上海文艺会堂展厅隆重开幕。杨祖柏任评委，张铭获提名奖，孙佩

荣、张炜羽、夏宇、李滔作品入展。

◇ 2017年1月9日，"印中乾坤——首届海上小刀会篆刻展"在上海交通大学开明画院开幕，共展出印屏、篆刻原石、书法等作品一百余件，其中包含集体创作的《太和养道》《道德经》《论语》《半山梅缘》《社会主义核心价值观》《古典诗文名句》等系列组印。作品集于开幕式上首发。同日《新民晚报》"夜光杯"刊发张炜羽撰写的《印中乾坤》一文和黄连萍、张铭篆刻作品各一件。展览至1月15日结束。

◇ 2017年1月，创作并发布《新春贺岁》主题印展，有"丁酉大吉""丁酉"等八方。

◇ 2017年2月19日，海上小刀会丁酉迎春雅集暨"半山梅缘"主题印摩崖石刻揭幕仪式在江苏无锡半山一号举行。上海市书法家协会副主席徐正濂为石刻题签，并与半山一号董事长孙玉春共同为石刻揭幕。之后举行了"海上小刀会与篆刻名家面对面"艺术交流座谈会。徐正濂就上海地区及全国篆刻创作的现状，与海上小刀会成员进行了全面深入的分析与交流。《书法报》《上海书协通讯》等对活动作了报道。

◇ 2017年2月，创作并发布《经典古语》主题印展，有"絜矩之道""克明峻德"等八方。

◇ 2017年3月25日，由上海市青年联合会、复旦大学党委宣传部指导，上海市青年联合会传媒界别、复旦大学团委、复旦大学博物馆承办，上海瀚赢文化传媒有限公司支持的"印中乾坤——海上小刀会篆刻艺术复旦展"在复旦大学蔡冠深人文馆开幕，共展出印屏、篆刻原石、书法等作品一百余件。开幕式上，海上小刀会全体成员被聘为复旦大学书画协会、大众印社校外指导老师，并在会议厅与观众举行面对面互动交流活动。《美术报》《书法导报》《书法报》《上海地铁新闻》等媒体作了报道。展览至4月16日结束。

◇ 2017年3月，创作并发布《笃志》主题印展。共八方，分别为"博学"（陈建华）、"笃志"（孙佩荣）、"切问"（黄连萍）、"近思"（张铭）、"慎独"（杨祖柏）、"归真"（张炜羽）、"达观"（夏宇）、"畅怀"（李滔）。

◇2017年4月，上海浦东篆刻创作研究会《印苑》2017第一期发表《印中乾坤——首届海上小刀会篆刻展前言》，附合照与每人印作一方。

◇ 2017年5月18日，由浙江省天台山文化研究会、天台县文广新局、

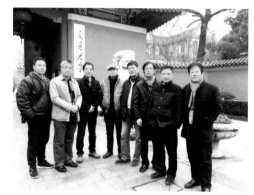
2017年1月于上海交通大学

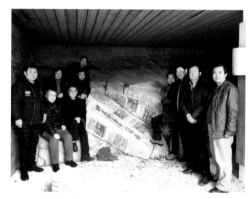
2017年2月江苏无锡"半山梅缘"主题印摩崖刻石揭幕

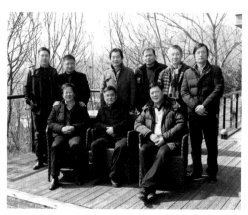
2017年2月与徐正濂先生在江苏无锡半山一号

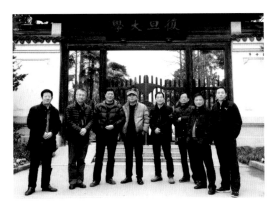
2017年3月于复旦大学

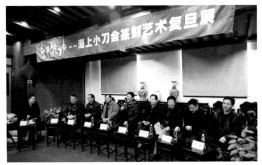
2017年3月复旦大学"印中乾坤"展览交流活动

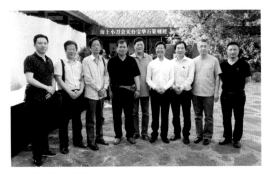
2017年5月于浙江天台

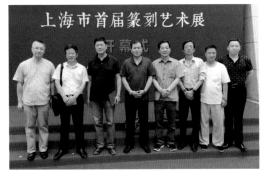
2017年6月于上海市首届篆刻艺术展开幕式

天台县社会科学联合会等单位承办，西泠印社社委会学术支持，新昌博物馆、天台博物馆协办的"天台山佛石文化旅游篆刻展"和"印石之祖——宝华石学术研讨会"在天台开幕。海上小刀会全体成员出席在天台博物馆举行的"海上小刀会天台宝华石篆刻展"开幕式，夏宇现场创作了24厘米见方的"与天地合其德与日月合其明"巨印。展览陈列包括用天台宝华石创作的"天台十景"篆刻及印屏、书法等一百余件。同日上午，赴新昌博物馆观赏了当地出土的南宋石质印章"卢遄"，后又游览了天台名刹国清寺。

◇ 2017年5月31日，由上海韩天衡美术馆、江苏省篆刻研究会、西泠印社美术馆主办的"江流有声——江浙沪著名篆刻家作品邀请展"在南京江苏省现代美术馆隆重开幕。黄连萍、张铭、张炜羽、夏宇作品参展。

◇ 2017年6月16日，由上海市书法家协会主办的"上海市首届篆刻艺术展"在上海文艺会堂展厅隆重开幕。孙佩荣、张炜羽获优秀奖，陈建华、张铭、李滔获提名奖，夏宇入展，黄连萍、杨祖柏作为特邀作者参展。开幕式上张炜羽代表获奖作者发言。黄连萍、张铭、张炜羽、李滔受主办方之邀，作为学术嘉宾于展览期间为观众进行现场艺术欣赏讲解。开幕当日，海上小刀会全体成员与上海市书法家协会首席顾问韩天衡，中国书法家协会副主席、西泠印社副社长兼秘书长陈振濂，上海市文联党组书记尤存，上海市书法家协会副主席徐正濂等合影留念。

◇ 2017年6月，上海《书法》杂志"印社介绍"栏目，专题介绍"海上小刀会"，每位发表印作四方。

◇ 2017年7月28日，参加在上海浦东牡丹园举办的"2017直入创作——徐正濂篆刻班"面对面辅导、交流活动，杨祖柏、李滔任篆刻班助教。

◇ 2017年7月，《上海书协通讯》发表张铭撰写的《传承、困惑、希冀——2017上海首届篆刻艺术展走笔》一文。

◇ 2017年8月，创作并发布《庄子·养生主》主题印展，有"依乎天理""因其固然"等八方。

◇ 2017年10月26日，由中国上海国际艺术组委办，上海市文联主办的"开天辟地——中华创世神话主题创作成果展"在上海文艺会堂展厅隆重开幕。海上小刀会篆刻作品"羿除四凶"（孙佩荣）、"伏羲

织网"（黄连萍）、"伶伦制乐"（张铭）、"女娲造人"（张炜羽）、"夸父逐日"（李滔）入展。

◇ 2017年10月，上海《书法》杂志发表"篆刻天台十景"组印。

◇ 2017年10月，在上海国网印吧创作篆刻长卷。

◇ 2017年11月，创作并发布《文玩印象》主题印展，有"帘卷见蕉""邀月伴梅"等八方。

◇ 2017年12月5日，"海上风·甬江涛——百乐雅集韩天衡师生第十二届书画印展"在宁波博物馆开幕。陈建华、孙佩荣、黄连萍、杨祖柏、张炜羽、夏宇作品参展。展览期间，黄连萍、张炜羽参加了"书画印专家公共艺术教育周"活动，其中黄连萍为观众作了写意印创作示范，张炜羽作了《宁波籍印人与近现代海上印坛》专题学术讲座。

◇ 2017年12月27日，由上海市书法家协会、上海市美术家协会主办的"修养之旅——上海书法家诗书画印作品展"在上海图书馆展厅隆重开幕。孙佩荣、黄连萍、杨祖柏、夏宇、李滔作品入选。

◇ 2017年12月，创作并发布《文心雕龙》主题印展，有"玉润冰清""国香梨影"等八方，所刻皆为印度龙蛋石。

◇ 2017年12月30日，"石之瑰宝——寿山石文化交流会暨海上小刀会跨年篆刻展"在上海市大木桥路88号云洲古玩城八楼会展中心开幕，展出篆刻原作近六十方。2018年1月6日，在会展中心报告厅举办公益艺术交流会，由张铭主持，张炜羽作《篆刻艺术漫谈》主题演讲，黄连萍现场演示篆刻创作全过程，其他成员也与听众进行了互动交流。展览至1月9日结束。

◇ 2018年2月，《上海滩》第二期"海派艺苑"栏目刊登了左刀李（李滔）撰写的"海上小刀会"专题介绍文稿，附合照与每位印作一方。

◇ 2018年4月，《上海书协通讯》刊登"海上小刀会篆刻新作展"专版，发表海上小刀会简介、合照，以及每位作者的简历、近照与新作两方、边款一件。

◇ 2018年4月，《慈光艺境——海上小刀会始终心要篆刻作品集》由上海书画出版社出版，收入篆刻作品64方，附边款及印石、印面照片等。

（鸿一整理）

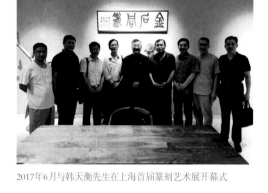

2017年6月与韩天衡先生在上海首届篆刻艺术展开幕式

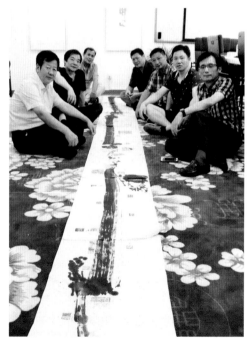

2017年10月于上海国网印吧

2018年1月于上海云洲古玩城

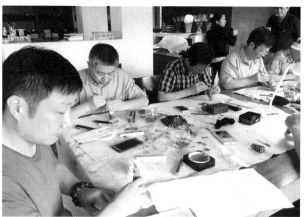

2017年1月在印中乾坤——首届海上小刀会篆刻展

2016年6月在江苏无锡半山一号创作"半山梅缘"组印

2017年2月在江苏无锡半山一号

2017年5月在浙江天台

2017年2月在江苏无锡半山一号举办与篆刻名家面对面交流活动

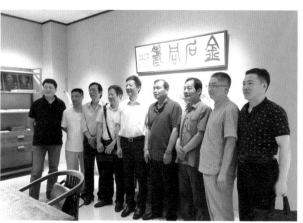

2017年6月与上海文联尤存书记在上海首届篆刻艺术展开幕式

2017年3月在复旦大学

2017年12月在上海大光明电影院屋顶花园

2017年5月在上海

后 记

中华文化源远流长，积淀着中华民族高尚的精神追求，凝聚着中华民族的思想智慧，代表着中华民族的精神标识。《始终心要》作为一部优秀的佛学典籍，是中华民族优秀传统文化中的一颗璀璨明珠。

海上小刀会是一个自由组合，致力于篆刻创作研究的新文艺群体，他以"舒其志、续印学"为宗旨，以弘扬中华优秀文化为己任，自成立以来，已创作了《论语》《经典古语》《文心雕龙》《道德经》等主题印展十多次，并积极筹划举办将中国篆刻艺术"走进高校"公益巡展活动，先后在上海交通大学、复旦大学举办"印中乾坤——海上小刀会篆刻艺术展"，正努力向一支充满活力、充满激情、勇于担当的印坛生力军发展。此次海上小刀会成员将佛学精要与篆刻艺术相结合，以多样的篆刻艺术形式逐句呈现《始终心要》全文，所作生动传神，相得益彰，极具启迪意义。印谱的出版发行，得到了天台山高明寺的大力支持，在此表示由衷的感谢！

海上小刀会
2018年4月

图书在版编目(CIP)数据

慈光艺境:全二册/了文主编. —— 上海:上海书画出版
社,2018.4
ISBN 978-7-5479-1739-8

Ⅰ.①慈… Ⅱ.①了… Ⅲ.①汉字－法书－作品集－
中国－现代②汉字－印谱－中国－现代 Ⅳ.①J292.28

中国版本图书馆CIP数据核字(2018)第068799号

主　　编：了　文
编　　委：陈建华　孙佩荣　黄连萍
　　　　　张　铭　杨祖柏　张炜羽
　　　　　夏　宇　李　滔

慈光艺境（全二册）

了　文　主编

责任编辑	凌云之君
审　　读	雍　琦
装帧设计	王　峥　张炜羽
技术编辑	包赛明
摄　　影	李　烁　毛舒懿

出版发行	上海世纪出版集团　上海书画出版社
地址	上海市延安西路593号　200050
网址	www.ewen.co www.shshuhua.com
E-mail	shcpph@163.com
制版	上海文高文化发展有限公司
印刷	上海画中画包装印刷有限公司
经销	各地新华书店
开本	889×1194　1/16
印张	15.5
版次	2018年4月第1版　2018年4月第1次印刷
印数	0,001－1,000
书号	ISBN 978-7-5479-1739-8
定价	200.00元

若有印刷、装订质量问题，请与承印厂联系